建築小學

亭子

樓慶西　著

目 錄

話説亭子

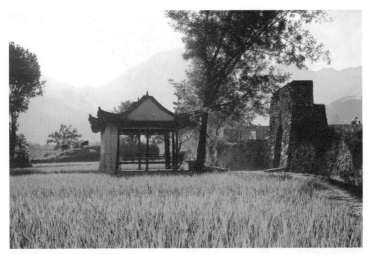

浙江永嘉楠溪江鄉村路亭

　　亭子是中國古代建築的一種類型，它的功能是供人們在裏
面休息。在廣大的鄉村，常見到建在鄉間道路一側的亭子，專
供行人休息之用，所以稱為"路亭"。在園林內，亭子不但供
遊人休息，而且也可以在裏面觀賞園內園外的風景，所以也稱
為"景亭"，在中國可以說無園不建亭。有的亭子具有專門的功
能，例如保護水井或石碑免受日曬、雨淋的井亭和碑亭。亭子
由於有這些功能，在亭子裏會經歷許多事，關係到許多人，因
此，它與宮殿、寺廟、樓閣等其他類型的建築，一樣具有記憶
的功能，一座亭子往往記載了一段歷史的事跡。

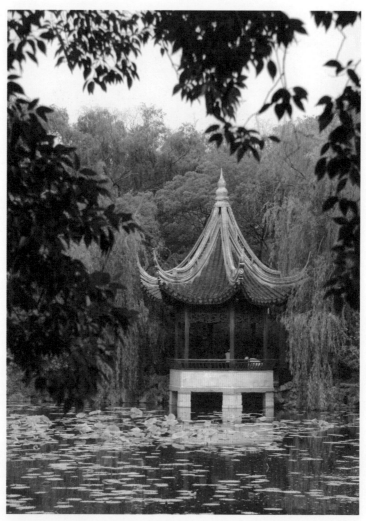

浙江南潯小蓮莊亭

亭子的功能決定了它的形態，與殿堂、樓閣、廳榭等建築相比，亭子的形態簡單得多，絕大多數的亭子都是有頂無牆，四周臨空，很少設置門和窗，在柱子之間多設坐凳以供人倚坐休息。亭子形態雖然簡單，但它的平面形式也是多種多樣，除常見的正方形、長方形、圓形之外，還有六角、八角、套圓、海棠花形等，屋頂也有單層簷與重簷之分。製造亭子的材料絕大多數為木料，在盛產竹材的南方也有用竹材造亭的，還有用石材建造的亭，但石亭多仿照木結構的形式，也有用磚、銅建造的亭子，但為數很少。

北京天壇公園廊亭

北京天壇公園雙環亭

廣西桂林石亭

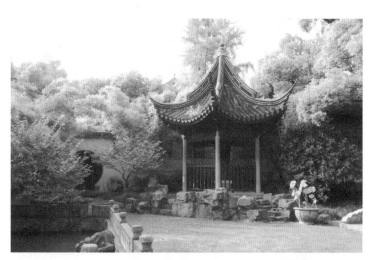

江蘇無錫寄暢園碑亭

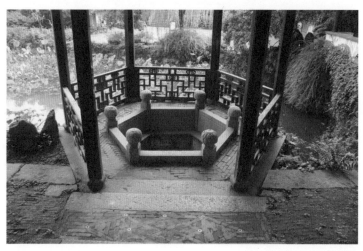

江蘇無錫惠山古街井亭

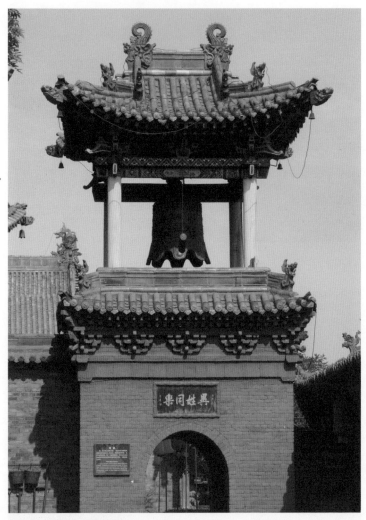

山西介休張壁村寺廟鐘亭

亭者停也

據漢代劉熙撰寫的《釋名》中稱："亭，停也，人所亭集也。"在漢代應劭撰寫的《風俗通義》中也說："大率十里一亭。亭，留也。"所以，亭子的主要功能就是供人們在行途中休息、歇腳的地方。

路亭

在古代，除了朝廷官吏和有錢人家出門騎馬或乘坐驟馬大車之外，平民百姓尤其是農村鄉民出門趕集或走親訪友，都依靠雙腿步行和肩挑貨擔、手推小車，往來於鄉間大道之上，其速度多一小時步行十里，所以"十里一亭"正好能使鄉民得一小歇。有的地方在這些亭中還備有茶水、草鞋，更有設置爐灶與柴木，以供出門遠行者在亭內做飯。這種路亭在如今的鄉間仍能見到，例如在浙江永嘉縣楠溪江流域的鄉村之間多設有路亭。下烘頭村外路亭設於道路一側的山坡上，利用坡地設上下兩層，以卵石壘牆，木樑柱為構架，下層臨路三開間，左右開間上設月樑，下置美人靠座椅可供行人休息，整體造型簡潔疏朗。

在埭頭村到水雲村的鄉間大道上有一座"肅王殿"，實際上也是一座路亭，設在路側的山腳下，也是隨着山坡高低設前後兩層，但它比下烘頭村外的路亭複雜，下層面闊三開間，側面無欄杆，行人可以穿行；上層的前簷柱架在下層的橫樑之上，後

浙江永嘉楠溪江下烘頭村路亭平面圖

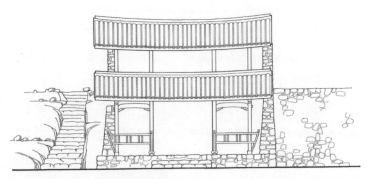

浙江永嘉楠溪江下烘頭村路亭立面圖

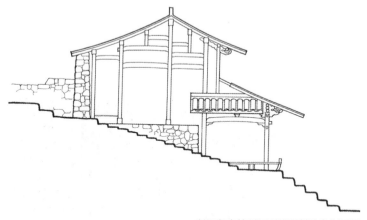

浙江永嘉楠溪江下烘頭村路亭剖面圖

簷部分的橫樑又直接架在後面的石牆之上，因此上下兩層呈交
錯狀，可以說小廟充分地應用地形擴大了使用的空間。下層柱
間設靠椅供行人休息，上層原供有肅王像，因此稱"肅王殿"。
在楠溪江中游所見的路亭中，這是造型比較複雜的一座了。

　　芙蓉村南寨門外大路一側也有一路亭，呈方形，正面三開
間，側面雙開間，柱間設美人靠座椅，背面為卵石牆，上覆歇
山式屋頂，造型輕巧的路亭與原石砌造的寨牆形成鮮明對比。
此亭利用背面牆，在牆前設台供奉着三官神位，三官為古代民
間敬奉的三神：天官賜福，地官赦罪，水官解危。過往鄉民在
這裏休息，又順便敬奉了三神，使路亭又多了一種敬神的功

能。此外，芙蓉村南門外有溪流經過，水流長年不斷，為村中婦女洗衣物的場所，每當烈日當頭或陣雨突來，位於南門外的路亭又成了村中婦女、兒童避日曬、避雨的好去處。

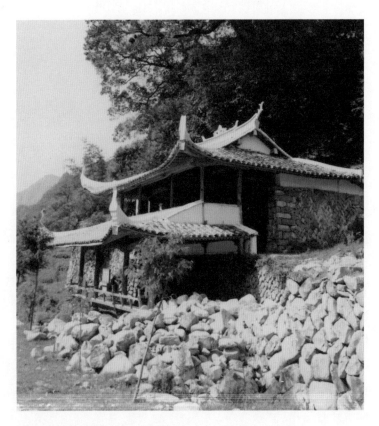

浙江永嘉楠溪江埭頭村肅王殿近景

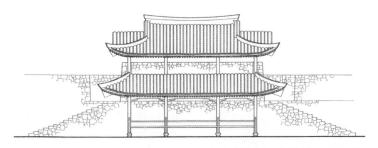

浙江永嘉楠溪江埭頭村肅王殿立面圖

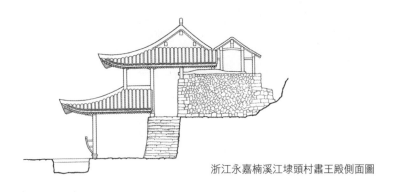

浙江永嘉楠溪江埭頭村肅王殿側面圖

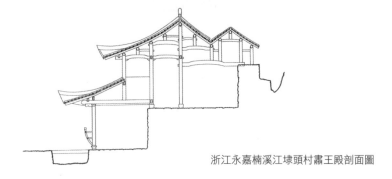

浙江永嘉楠溪江埭頭村肅王殿剖面圖

浙江永嘉楠溪江芙蓉村南門外
路亭近景

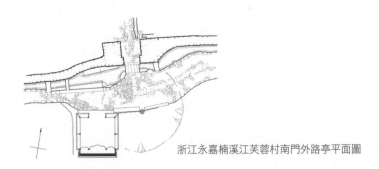

浙江永嘉楠溪江芙蓉村南門外路亭平面圖

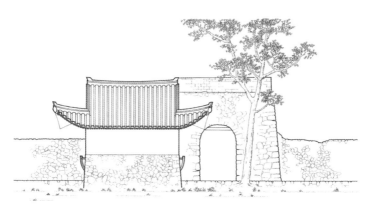

浙江永嘉楠溪江芙蓉村南門外路亭立面圖

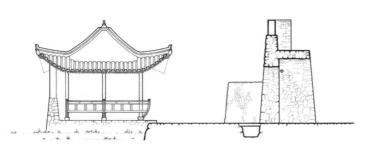

浙江永嘉楠溪江芙蓉村南門外路亭剖面圖

亭者停也　　017

村中亭

在廣大的農村地區，除了這類路亭之外，在村中也常見這種供村民休息的亭子。

以浙江永嘉楠溪江流域的農村為例，楠溪江為浙江東南甌江下流的一條支流，由北而南，江水經過群山間曲折向南，到頂端開口匯入甌江，使楠溪江流域成為一處相對封閉的區域。在這裏，氣候溫和，冬無嚴寒，夏無酷暑，雨量充足，千百年來，這裏的村民依靠山間農田和大片山林，過着自給自足的平靜生活，使楠溪江成為相對獨立的經濟區域。楠溪江流域兩岸群山環繞，青山綠水，竹林連片，野花叢叢，風景如畫，至今仍為國家自然風景區。

中國古代第一代山水詩人謝靈運，在南朝時被貶至永嘉縣當縣令，他在公務之餘，遊遍楠溪江，深為這裏的山川之美所吸引，寫下了大量讚譽詩篇，謝靈運雖不久離任，但他的子孫後裔仍留居永嘉，楠溪江中游鶴陽、蓬溪村還成了謝氏家族聚居的血緣村落，村中祠堂還供奉着謝氏先祖謝靈運的神牌。在謝靈運之後又有多位詩人曾來楠溪江觀賞風景，吟詩作文，從而使楠溪江自然山川之美景得以昇華，從而大大帶動了生活在這裏的廣大鄉民喜愛自然山水、好文好讀的風習。因此，楠溪江流域不但為一個獨立的經濟區域，而且也形成了一個相對獨

立的具有濃厚耕讀風氣的文化區域。

這樣的自然環境與人文環境必然影響到這裏的鄉村物質環境的建設。表現在鄉村佈局上，就是十分注重村落與四周自然山水環境的融合與和諧；表現在建築類型上，就是除了住宅與祠堂等禮制建築之外，還有供村民讀書的書院，供廣大村民休息、娛樂的涼亭和戲台等；表現在建築形態上，就是樸素無華。房屋多以原石為牆，頂覆青瓦，樑柱多保持木材本色，不施油彩，即使在祠堂、寺廟也少見雕樑畫棟。

當我們了解了楠溪江流域的自然與人文環境的特徵之後，就不難理解在這裏的村落中常見到亭子這種現象了，因為供人

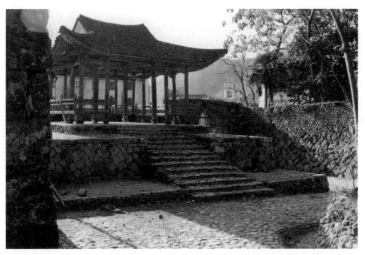

浙江永嘉楠溪江坦下村譙亭近景

休息的亭子更便於村民接近自然，觀賞四周山川之景。在楠溪江中游的數十座古村中所見的亭子大約可以分為以下幾種類型：

一為譙亭。"譙"古義通"瞧"，古時城門上的望樓稱"譙樓"，所以，建在城門上的亭子亦稱"譙亭"。

楠溪江中游一些建於臨江邊的村落，如坦下、東皋、花坦、廊下、嶺下諸村，為了防止江水在夏季上漲危及村落安全，所以，在沿江一邊都用原石壘造厚厚的寨牆，上設寨門，在寨門附近的寨牆上多建有譙亭，平時村民在其中休息交談。居於寨牆之上，可以遠眺遠近山水，江水氾濫時亦可起到監察水患的作用。

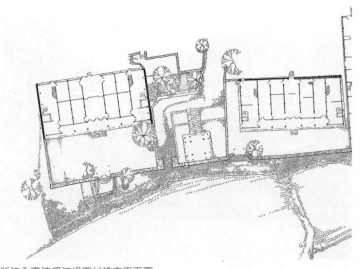

浙江永嘉楠溪江坦下村譙亭平面圖

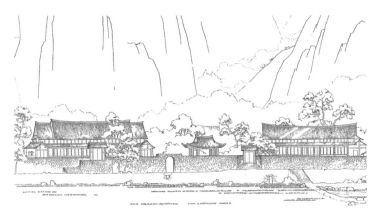

浙江永嘉楠溪江坦下村譙亭立面圖

浙江永嘉楠溪江東皋村譙亭平面圖

浙江永嘉楠溪江東皋村譙亭立面圖

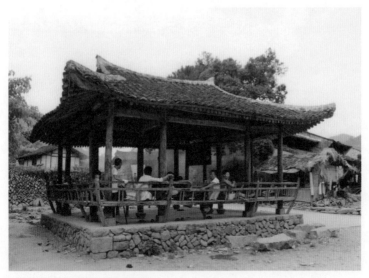

浙江永嘉楠溪江東皋村譙亭近景

此類譙亭，平面多呈長方形，面闊三開間，柱間設靠椅，上覆歇山式瓦頂，在粗大原石砌造的寨牆之上，顯得居高而凌空，往往成為該村的一個標誌。

二為村中心亭。村中心亭並非指亭子的位置一定處於村落的中心位置，而是指這類亭子在村落中成為村民休閒聚集的中心。

楠溪江芙蓉村是一座保護得很完整的古村，整座村落略呈方形，四周有石造寨牆相圍，村的入口朝東居中，進村門的北側為陳氏大宗祠堂，一條村道直向西，至村中心有芙蓉書院和芙蓉池，在池中央建有一座芙蓉亭，可以說這座亭的位置正居全村中心。

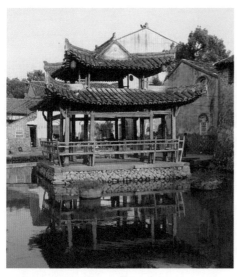

浙江永嘉楠溪江芙蓉村
芙蓉亭近景

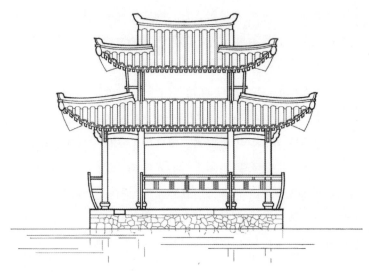

浙江永嘉楠溪江芙蓉村芙蓉亭立面圖

　　祠堂為氏族族民的祭祖場所，每年都要在祠堂內舉行隆重
的祭祖禮儀，陳氏大宗祠內還設有戲台，每逢年節都要請戲班
子來唱戲，村民齊集，藉娛樂而增氏族之聚合力。此外，祠堂
還是氏族長老議事之處，每遇續寫族譜等大事也要在祠堂內舉
行儀式，所以，祠堂是一座村落的政治中心，但並非是供村民
休閒的場所，為今看到有的村中老人平時在祠堂內聚會休息，
那是近年來才發生的新現象。因此，村落中的亭子就成為村
民，尤其是老人的休閒中心了。

芙蓉村的芙蓉亭尤其如此，它坐落在芙蓉池中央，方形平面，四面都是四柱三開間，亭中央還有四根立柱支架着上面的重簷歇山式屋頂，外簷柱間設靠椅，在亭的南北兩面有石板橋通向池岸。如今，水池周邊有村婦在洗衣，村民更在池邊住房開設了小賣舖，連賣豬肉的商販都跑到芙蓉亭中設案賣肉了，這裏不但成為村中的休閒中心，同時也成為村民的生活中心。

浙江永嘉楠溪江水雲村赤水亭平面圖

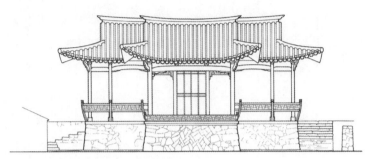

浙江永嘉楠溪江水雲村赤水亭立面圖

　　楠溪江流域的水雲村有一座赤水亭，位置在離村口不遠
處，亭子正面面向村內，面闊五開間，進深兩間，平面呈長方
形，是村民平日休閒之處。在亭子的背面中央開間連着一座
戲台，戲台面向村外，台前有卵石鋪砌的廣場，便於遠近村民
前來看戲。這座赤水亭平日供村民休息，唱戲時成了戲台的後
台，一台兩用，在別處少見。

　　岩頭村為永嘉縣岩頭鎮政府所在地，面積大，人口多，整
座村呈長方形，在村的東南角設有塔湖廟和廟前的戲台，廟前
兩側有進宦湖和鎮南湖並列左右，再向北則是一片面積很大的
麗水湖，沿着湖水之東有一條長達三百米的商業街，所以岩頭
村的東南部可以說是村中的風景區與商業區，而村中兩座亭子

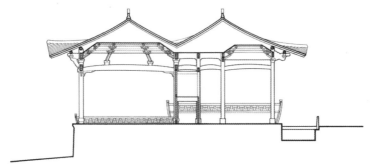

浙江永嘉楠溪江水雲村赤水亭剖面圖

則都建在這個區域東南沿邊的寨牆之上。

　　兩亭之一的乘風亭位於商業街的南端與麗水橋交界處的寨牆上，位置正好供往來行人與商業客戶休息歇腳，亭中還備有茶水，所以，亭柱上有一楹聯：「茶待多情客，飯留有義人。」

　　另一座接官亭位於乘風亭之西相距不遠，亦建在寨牆之上，亭子平面呈方形，面向東朝向麗水街的一面為亭子正面。正面為四柱三開間，而其他三面卻都為單開間，在亭子中央還有四根立柱支架着上面的重簷攢尖屋頂。此亭正面大樑呈彎曲之月樑，兩層屋簷下均有斗拱支撐着出簷，屋頂鋪設筒瓦，雙重屋頂的四條屋脊上均有裝飾，像接官亭這樣的架構和裝飾在楠溪江流域其他村的亭子中尚不多見，所以，亭子楹聯上寫道：

浙江永嘉楠溪江岩頭村乘風亭及接官亭剖面圖

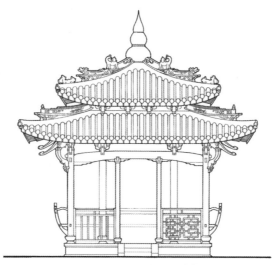

浙江永嘉楠溪江岩頭村接官亭立面圖

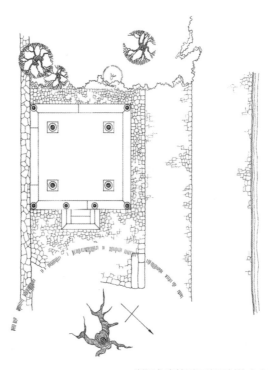

浙江永嘉楠溪江岩頭村接官亭平面圖

"名師留奇跡，怪匠逗行人。"這自然是村民對匠師的讚美。此亭除供休息外，也是村官判斷村民糾紛是非的場所，可見接官亭在岩頭村的地位。

橋亭

全國各地有無數條江河、溪流，凡有往來於江河兩岸的行人除乘坐渡船外，必須有橋。在古代所建橋中，除少量用鐵索、繩索外，絕大部分為石橋與木橋。百姓出門遠行，每過一條橋往往標誌着趕了一段路需要作短暫休息；如肩負重擔，經過拱橋，拾級而登上橋面則必氣喘吁吁，更需休歇片刻，因此，在橋上建亭應運而生。

浙江武義縣有一座郭洞村，在村的北端出水口處有一石造回龍橋，石橋建於元代，在清乾隆時期在橋上加建了一座正方形的石亭，在村中何氏家族的族譜中有一篇〈回龍橋石亭記〉中說："或以為古人橋必有屋，所以使橋益堅且足為往來者所休息。"可見當時村人已經認識到橋上建亭的兩種功能，在拱形橋上建石亭，增加了荷重因而增強了石橋的穩定性，同時又是過往村民休息之所。

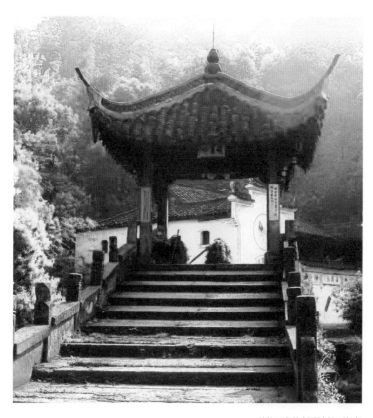

浙江武義郭洞村回龍亭

還有一段話說得更明白："吾族居民，以耕鑿為務，其有戴笠負鋤驅黃犢而過者，於此詳菽麥之辨；月夕風晨，有連袂聯書於於而來者，即以此奇黃石一編，亦為不可也。"回龍橋與亭位居村口，為村民每日出村農耕必經之地，每當農耕歸來，戴着斗笠，扛着農鋤，牽着黃牛的村民都喜歡在亭中小歇，相互議論農耕之事。回龍橋與亭橫跨村口溪河之上，形如飛虹，兩山夾峙，山上層層樹叢，將村口渲染成一片青綠，所以村中讀書人也喜歡來此橋亭中坐而論道。

在我國貴州、湖南與廣西壯族自治區三省交界處是侗族的聚居地區，其中廣西的三江和湖南的通道還是侗族自治縣。在這裏山脈縱橫，河流穿行，一座座侗族村落建立在叢山之間的平壩地或在山坡之上。這些侗族村有一些共同的特徵，其中一個特徵就是除喜歡用吊腳樓形式的住房之外，村村都有一座或多座鼓樓，鼓樓為村中政治與文化中心，外形如密簷式佛塔，高高地屹立在村中；另一個特徵是遇有江河即建風雨橋。所謂風雨橋，就是在橋上建亭可以避風遮雨，供行人休息。風雨橋駕在江河之上，用石料築橋墩，橋墩多少視江面寬窄而定，在每個橋墩上建一座木結構的亭，亭子下方排列着多層木樑，木樑一層層向前挑出，從而使橋墩相連，再在這相連的木樑上建造廊屋，這些廊屋與眾橋墩上的亭子連接成橋上的通道。從外形上看，亭比廊高，亭子的頂比廊屋頂複雜，使風雨橋造型極

富變化，成為侗族風雨橋具有代表性的外形。

　　廣西三江縣程陽八寨是建立在山區八座相距不遠的侗族村寨的總稱。在八寨的入口處有一座駕設在江河上的程陽橋，這是一座十分典型的侗族風雨橋。河道不寬，河中建有三座石橋墩，連同兩岸的兩座共有五座石墩，在每座石墩上都建有一座方形亭子，大小相同，屋頂都用了三層出簷，在朝向河道的兩面，於下層屋簷下和亭子立柱與底層木樑交接處又各加了一層腰簷，所以從側面望去，五座亭子都有五層出簷。為了避免這五座大小相同的亭子在外形上的雷同，工匠特別將它們的屋頂做成不同的式樣：靠兩岸的兩座為歇山式，中央的一座為六角攢尖式，兩者中間的兩座為四方攢尖式。五座亭子三種屋頂的形式，每一層屋頂的四角都有微微的起翹，屋脊頂端尖尖地朝

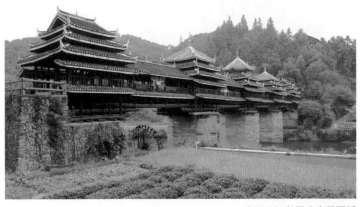

廣西三江程陽八寨風雨橋

向天空。中央三亭的攢尖頂都用五層相疊的寶珠作剎頂。這樣龐大的橋體駕設在高高的石墩子上，但由於用了簡潔而清晰的木結構，多層起翹的屋頂，灰黑色的瓦頂配以白色的封簷板和覆瓦瓦頭，從而使風雨橋顯得端莊而輕巧，在四周青山綠水的襯映下，成為程陽八寨的標誌。

在這個地區的其他侗族村落中也能見到類似的風雨橋，都是在橋墩上建亭，亭子之間連以廊座，在這類風雨橋上，亭子和

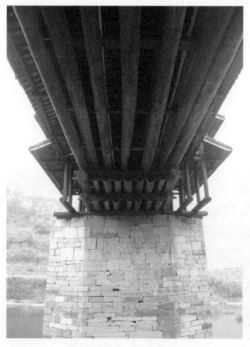

廣西三江程陽八寨
風雨橋下部結構

廊屋的柱子之間都設有欄杆與坐凳供行人休息。有的在橋上亭子裏還供有土地神、財神這類的神像供路人祀拜。每逢雨雪天，橋上還擺滿了小商小販的貨攤，使風雨橋成為臨時的集市。

對於風雨橋的外形，工匠也十分注意，他們多將橋上亭子的屋頂精心建造。值得注意的是，我們在侗族鼓樓上見過的屋頂形象，無論是攢尖頂還是歇山頂，幾乎都被工匠搬移到橋上亭子的屋頂上。遙望侗族古村，村內的鼓樓和村外的風雨橋，一裏一外，在青山綠水中遙相呼應，組成一幅侗族古村特有的景觀。在這裏，通過工匠靈巧的手藝，使小小的亭子不但發揮了提供行人休息的物質功能，同時也將亭子在景觀上的藝術功能發揮到極致。

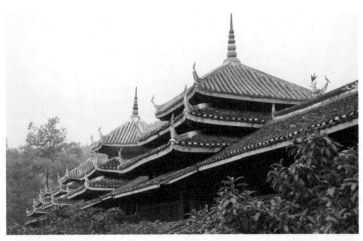

廣西三江程陽八寨風雨橋近景

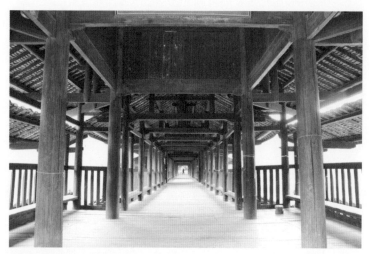

廣西三江程陽八寨風雨橋內景

廣西三江程陽八寨風雨橋屋頂內部結構

亭者景也

景，即風景，指具有觀賞價值的風光環境，它由自然界物質的形態、色彩、光影、聲音乃至香味所組成。風景供人觀賞，所以又稱景觀。人們所熟知的園林是專為人們提供休息與遊樂的環境，它們就是由這樣的風景所組成的。

中國園林已經有三千多年發展的歷史，它最顯著的特點是屬於自然山水型園林，所以，組成中國園林的要素是自然界的山、水、植物、動物加上人工的建築。山有高山峻嶺、洞窟深穴；水分江湖海洋、林泉飛瀑；植物有古木奇樹、鮮花繁草；動物也有禽鳥魚蟲之分，加上各類型的建築，四季晴雨的氣候變化，使自然山水園林顯出多層次、多種多樣的形態。

從中國古代留存至今的園林，看大體可以分為以下幾類：

一為完全由自然山、水、植物、動物組成的環境，稱為“風景名勝區”，俗稱“自然山水園林”、“天然園林”。例如，浙江永嘉楠溪江為國家風景名勝區，江西廬山、四川峨眉山都屬於這一類。

二為以自然山水、植物為主，並加以人工經營、修飾的。如浙江杭州西湖、浙江紹興東湖、江蘇揚州瘦西湖皆屬此類。

三為人工經營創造的山水園林。這分為兩種：一種為利用部分天然山水，但主要由人工創造的園林，如北京頤和園、北京古皇城西苑等；另一種完全由人工創造的山水園林，如北京圓明園為平地挖池堆山營造建築而成園，江蘇蘇州一批私家園

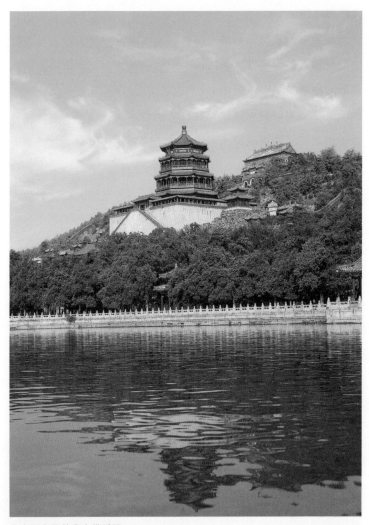

北京頤和園萬壽山佛香閣

林皆屬此類。

　　無論哪一類型的園林皆由景觀所組成，只是隨着園林的大小而有景觀多少之分。景觀是由景點組成，景點即可成為供觀賞的一個風景點，它由山、水、植物、建築這四大園林要素所組成，這四大要素可以單獨成景或組合成景。在大型園林中，若干相近的景觀可以連成一個景區，例如北京頤和園有宮廷、前山、西堤、後山等幾大景區；河北承德避暑山莊也分為宮殿、湖泊、平原與山嶽四大景區。

　　無論大小園林都由若干景點所組成，各景點之間都會有相連的關係，一個景點既要本身成景，同時還能觀賞到相鄰近的景點，這稱為“得景”，這樣的兩個景點又相互成為“對景”。一處園林不但園內有景點，有時在園內還能見到園外之景，即將他處之景借至園內，此稱為“借景”。所以，一座園林的設計就是善於組織和佈置這眾多的景點，使它們既成景又得景，景點之間互為對景，又巧於因借園外之景，人遊其中，步移景異，變幻無常，從而創造出一個自然山水的環境。

　　講了許多中國園林的景觀以後，應該回到亭子本身的話題。園林內景點既為山、水、植物、建築所組成，建築往往成為主要元素，在園林建築的廳堂、樓閣、水榭、亭廊等類型中，亭子體量小，比廳堂、樓閣易於建造；亭子四面臨空，便於觀賞四周風光，所以亭子成了園林景點中最常見的建築，無

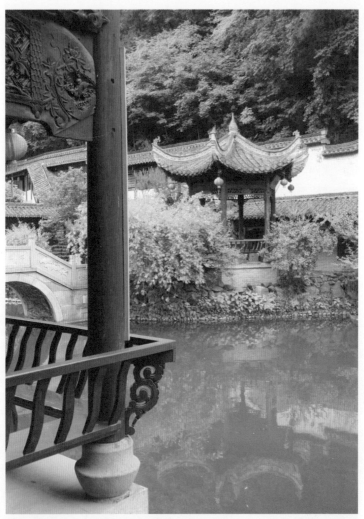

安徽績溪紫園

論在自然園林、人造園林中都能見到大小、形態不同的亭子，可以說，無園不用亭。明代造園家計成在他的園林專著《園冶》中，對亭子的設置有專門的表述："花間隱榭，水際安亭，斯園林而得致者。惟榭只隱花間，亭胡拘水際，通泉竹里，按景山巔；或翠筠茂密之阿，蒼松蟠鬱之麓；或假濠濮之上，入想觀魚；倘支滄浪之中，非歌濯足。亭安有式，基立無憑。"計成是一位有豐富實踐經驗又善於理論思維的造園學家，他認為亭子可以安置在水邊或池水之中，也可以安置在竹林、山頭、山腳，並無準則，就看園林的整體環境，"宜亭斯亭，宜榭斯榭"。現舉若干實例以說明亭子在園林景觀中的位置與作用。

浙江南潯小蓮莊

風景名勝區中之亭

　　四川峨眉山為我國四大佛教名山之一，它方圓達一百五十四平方公里，最高處達海拔三千零九十九米，所以有"一山有四季，十里不同天"之稱。山上林木茂盛，有樹種三千，林中候鳥成群，雖經數百年的開發經營成為佛教普賢菩薩的道場，但始終保持着山區的自然生態環境，被評為國家級風景名勝區，1996 年被聯合國教科文組織列入"世界自然與文化遺產名錄"。峨眉山有大小佛寺二十餘座，著名的有處於山腳的報國寺與伏虎寺；處於山腰的萬年寺與清音閣，山頂端的華藏寺。一代又一代的僧人在各寺之間修築了上下曲折的山道，山道上散置有亭、榭以供行人休息。清音閣為能聽到山中水聲如清音而得名，右有出自黑龍潭之水稱"黑水"，左有出自三岔河之水稱"白水"，二水在閣前相會，沖擊狀如牛心之巨石，古人在石上建亭，稱"牛心亭"。亭呈六角形，柱間設美人靠椅，亭上筒瓦覆頂，屋角起翹沖天，由寶珠串聯的細高亭剎使亭子顯得輕巧，此亭位居山林中心，遠觀形象顯著，成為一項著名景點，亭之左右各有一道拱橋橫跨黑白二水之上，行人過橋步入亭中，倚椅休息，可觀賞遠近山林之景，所以又是得景之所，一亭而能兼得"成景"與"得景"之雙利，可謂選址適宜。

　　山東青島嶗山風景區位於青島海濱，東面高峰懸崖臨海，西

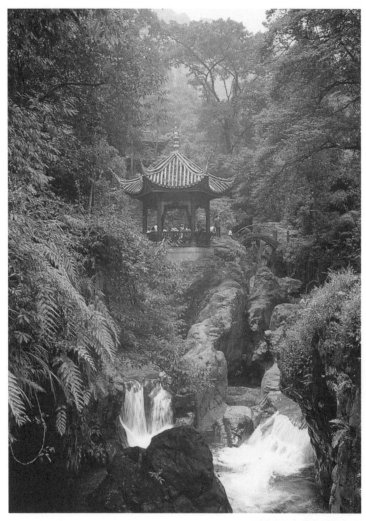

四川峨眉山清音閣牛心亭

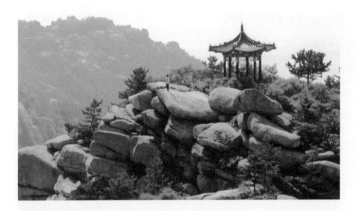

山東青島嶗山小亭

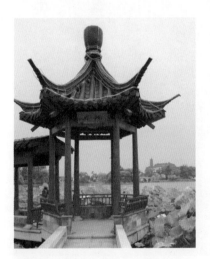

江蘇鎮江金山寺對岸亭

面較緩而丘陵起伏，山體如亂石堆積，石間露出植被，形成石多樹少的山體形態，與常見的山林相比，頗具特色。為此特選在一山嶺之上端建一座六角小亭，遊人登至亭中，可環顧四周石山之景，此亭雖體量過小，在此群山環繞中不足以形成"景點"，但確為觀賞山景之良好處，故而可稱"得景"之作。

江蘇鎮江金山寺為江南佛教名寺，位於市區西北伸出入江中之半島上，山高四十餘米，佛寺依山而建，殿堂樓台分佈山體之上，中有慈壽塔拔山而起，世稱"金山寺裹山，見寺見塔不見山"，從而形成鎮江市特有的風景名勝區。清代康熙皇帝遊此寺時，感到此寺上連天，下接江水，江天相連，當下題字"江天一覽"，因此寺名改稱"江天禪寺"。所以，此山此寺適宜遠觀方能顯其特徵。為此特在金山對岸水邊建六角之亭，坐立亭中，近處有連片蓮荷，與金山寺隔江相望，當可欣賞到這江天相連的意境。

浙江永嘉楠溪江也是國家級風景名勝區，其中的獅子岩位居楠溪江中游，此處江面廣闊，江面中突起大小石島，小者石塊相連與江岸相通，人可行至石上，俯身戲水；大者形如小島，島上樹木叢生，生氣盎然，使獅子岩成為遠近可望可遊的景區，成了江中竹排遊的發放地。為使遊人能近觀江景，當地特在江邊石灘上建一小亭，此亭立於江邊石間，形象突出，成為江中一景，遊人下至亭中又可近觀江中水石之景，所以，也是得景之亭。

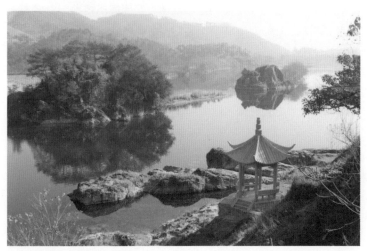

浙江永嘉楠溪江獅子岩小亭

自然山水園林中之亭

　　浙江杭州西湖為我國著名的風景園林區。西湖具有天然山水之美，經過人工的長期經營、裝飾使之成為具有一山（孤山）、二塔（雷峰塔、保俶塔）、三島（小瀛洲、湖心亭、阮公墩）和十景的著名園林區。2011 年"杭州西湖文化景觀"被聯合國教科文組織列入"世界文化遺產名錄"。宋代詩人蘇軾在他的《飲湖上初晴雨後》詩中曾這樣描繪西湖："欲把西湖比西子，淡妝濃抹總相宜。"在美若西子的西湖群山、湖水中，歷代朝廷官吏、富商建造了許多廳堂樓館等建築，其中亭子也不在少

數，作為西湖的一山（孤山）面積並不大，僅有零點二二平方公里，就在這座湖中的島山上建有放鶴亭、雲亭、四照亭等六座之多。現選擇西湖十景中的平湖秋月與三潭印月二處的亭子介紹如下。

平湖秋月位於孤山南麓，白堤的東端，原在湖邊建御書樓，樓前設伸展湖水中的平台，台面幾與湖水相平，遊人步上平台如入湖中，三面臨空，視野開闊，為秋夜賞明月的絕佳去處，故取名“平湖秋月”。此處經過歷年修建、擴建，增添了涼亭、水軒，使之成為沿湖濱的一處重要景觀，其中的月波亭與六角小亭均建在湖岸並將亭身一半探入湖中，便於飽覽湖景，成為遊人休息觀景的必到之處。

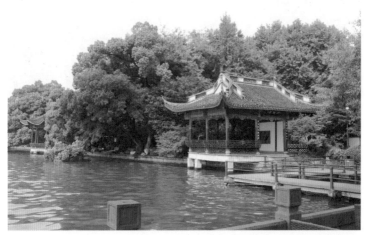

浙江杭州西湖平湖秋月月波亭遠景

三潭印月為西湖湖心的小島，但此島與常見島嶼不同之處，在於並非為水中一塊陸地，而是由條狀長堤組成田字形水島，成為湖中有島，島中有湖的奇特景區，由於臨島的水面中立有三潭，故取名"三潭印月"。島上陸地既不多也不成片，景區又居於湖中，所以，島上不宜修建高大廳堂樓閣，而以長堤相圍、曲橋相連，堤上橋上點綴若干小亭，組成彷彿漂浮在水面上的一處景觀，島上的開網亭、迎翠亭、我心相印亭都是飽覽西湖天水一色美景的好去處。

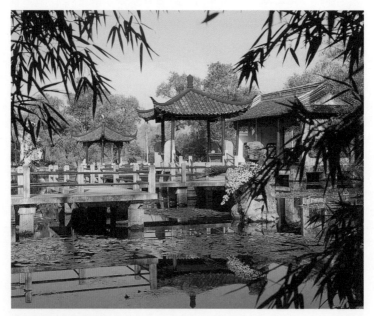

浙江杭州西湖三潭印月

江蘇揚州瘦西湖是我國另一處著名山水園林區。它與杭州西湖不同之處在於湖水呈長條狀，連綿達幾公里，自然景色優美，經過歷代的經營開發，使之成為天然山水與人工園林相融合的大型園林區，好似一幅山水畫卷展示在人們面前。在這幅畫卷中可以看到亭子在其中的作用。

　　在畫卷的開始有兩座方形小亭，一座建於湖水中，以石橋與岸相連；另一座一半建在岸上，一半伸入水中。兩亭均為四柱立地，四周圍以靠背座椅，柱間上端有花楣楣子作裝飾，亭頂覆以青瓦，屋角上翹，屋脊攢尖，以方形頂剎結束。這裏沒有宮殿亭榭的金飾濃妝，也看不到閩粵一帶亭榭建築那樣的雕樑畫棟，它們只有簡潔而端莊的造型，立於湖水口迎接着四

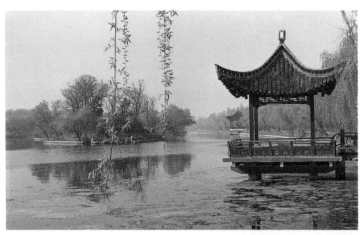

江蘇揚州瘦西湖方形小亭遠景

方來客。此時，柳芽初發，輕拂着湖水，湖面上漂浮着片片綠萍，水天一色，把瘦西湖打扮得春意盎然。

走進瘦西湖中心景區，亭子依然在起作用。吹台是建在伸入湖中半島頂端的另一座亭子，這座亭子與其他四面臨空不設門窗的涼亭有所不同，在朝向半島的一面，柱間不設門窗而用花罩作裝飾，在其餘三面則在柱間設磚牆，在牆上開圓形門，當遊人步入亭中，從迎面兩門洞望去，正好見到在遠方的蓮花橋與白色喇嘛塔，猶如兩幅圓形框畫展示於眼前，所以，吹台既為湖中一景，又是觀景的絕佳處，從它的門洞取景之妙，可見當年工匠在此建亭並非偶然。清代乾隆皇帝下江南巡視揚州時曾來此釣魚，使吹台小亭更負盛名。

在吹台門洞中所見到的蓮花橋是瘦西湖具有代表性的景點，是當地鹽商專為迎接乾隆皇帝二次南巡而建，因橋建於蓮花埂上故而取名"蓮花橋"，橋上置亭五座，中央一座，另四座分置四角，形如蓮花出水，正可謂形如其名。五座方形亭置於石砌橋墩之上，上虛下實，匠人特在五座橋墩上各開橋孔以利通船，同時也減輕了石橋墩的厚重感，因此，使該橋體量雖大但不顯笨拙，遊人拾級登橋或是船行橋下而過，仰望橋亭，只見條條屋角直插青天，彷彿整座亭橋都呈騰飛之勢。此橋俗稱"五亭橋"，因造型奇特而成為揚州瘦西湖標誌性建築，在這裏小小亭子發揮了重要作用。

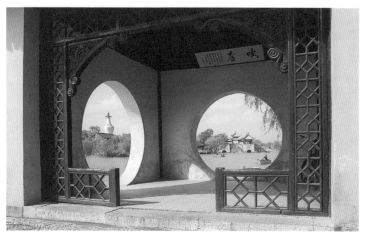

江蘇揚州瘦西湖吹台小亭

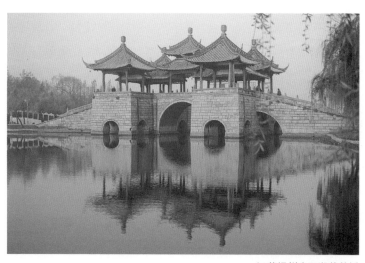

江蘇揚州瘦西湖蓮花橋

明、清皇家園林之亭

明、清兩代的皇家園林除在紫禁城內的園林之外，多建於古都北京城內外和避暑勝地的河北承德。

先看承德的避暑山莊。這是清代皇朝所建面積最大的皇家園林，佔地達五百六十四公頃。全園分為宮殿、湖泊、平原、山嶽四大景區，除宮殿區外，在其他三個景區用建築組成的景點中，亭子都起着重要的作用。

湖泊區連片的水面與大小島嶼是全園景點最豐富的景區，幾乎在所有的景點中都可以看到亭子的身影。水心榭原為湖泊區的界牆，設有水閘，康熙時在東面增闢水面，於是在水閘上架建石橋，橋上建造亭子三座，中為長亭，重簷捲棚歇山頂，兩頭為方亭，重簷攢尖頂，從此界牆水閘變為湖上的亭榭，三亭並列，倒影垂波，成為湖泊區重要景觀。煙雨樓位於湖泊區北的一個小島上，面積僅零點三二公頃，在樓的四周特設置四方、六角、八角亭各一座，它們與樓相配，在各個角度都組成豐富多變的景觀，如從遠處相望，中央有煙雨樓小島、六角亭置於湖石山上，兩側綠樹相依，遠方有平原區的小亭和棒錘山嶺分列左右，構成一幅山水湖光佳景，而其中的二亭的確起到點睛的作用。

平原區位於湖泊區之北，大片的萬樹園裏建築不多，但在南端沿湖卻並列着四座亭子，自西往東為水流雲在、濠濮間

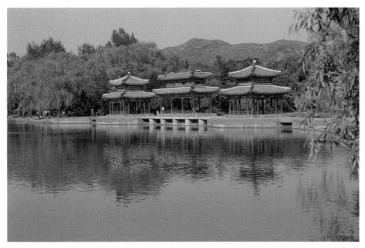

河北承德避暑山莊水心榭

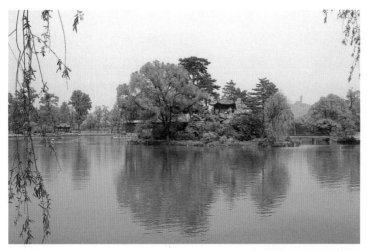

河北承德避暑山莊煙雨樓景觀

想、鶯囀喬木、莆田叢樾，它們的形態各不相同，水流雲在亭平面為方形，三開間，在四面各伸出抱廈一間，鶯囀喬木亭平面為長條八角形，四亭相連既為平原區之南界景觀，又成為遠眺湖泊景區的良好去處。

山嶽區在山莊中面積最大，幾佔全山莊的五分之四，在山嶽區不但山峰聳立，而且在山林中建築也不少，可惜多數已毀壞，只剩下遺址與周圍的堆石與樹木了。值得注意的是，山嶽區中幾座重要的亭子經過重修，如今仍展示在遊人眼前。為了使山區中的眾多景點散而有序，除了在選址上注意之外，特在幾座主要山峰頂上建置獨立亭子以攬全局。當年選擇靠近平原區與湖泊區的山峰上分別建立了南山積雪、北枕雙峰和錘峰落照三座亭，在山區中部山峰上建四面雲山亭。乾隆時期又在後山及其山峰上建古俱亭及放鶴亭。這些亭子由於處於山峰上，又都成為獨立成景，無其他建築相配，所以體量都比一般亭子大，裝修亦講究，如錘峰落照亭為方形平面，四面均三開間，在四周還有五開間的圍廊一圈，亭內還有槅扇等裝飾。遊人在湖泊、平原區西望群山聳立，高高的山峰由於加建了亭子而更具有觀賞性，同時登高至山峰亭中，不但山莊內各處景點盡收眼底，而且還可以觀賞到近處的雙峰並列和南山積雪，遠處的雲霧山景和落日中的錘峰石影，在這樣一座龐大的皇家園林裏，古人在經營創造一個個景點時，可以說充分地認識和應用了亭子的功能。

河北承德避暑山莊平原區岸邊亭

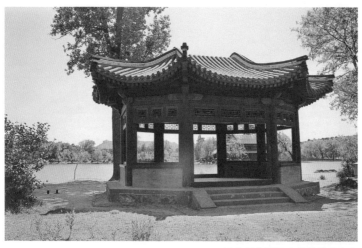

河北承德避暑山莊鶯囀喬木亭

河北承德避暑山莊山嶽區

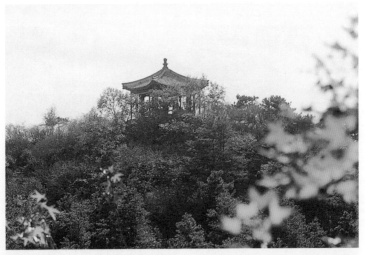

河北承德避暑山莊山嶽區四面雲山亭

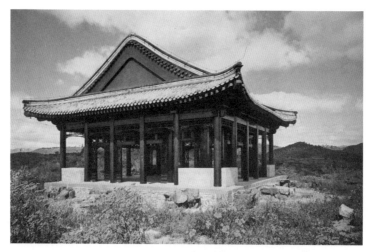

河北承德避暑山莊山嶽區錘峰落日亭近景

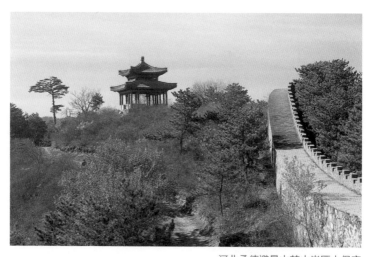

河北承德避暑山莊山嶽區古俱亭

再看北京西苑，這是北京古都皇城內規模最大的一處御苑，元大都時即有山與水的基礎，明代擴建為北、中、南三海的格局，清代在其中加建了許多殿堂樓館，成了今日所見規模。如果站在瓊華島山上南望，則中海、南海組成為一幅渺闊而深遠的景觀；如果由山頂北望則水面北岸緊鄰御園北面界牆，景觀局促，所以，特在北岸水際設置五亭，以龍潭亭居中，左有澄祥、滋香二亭，右有湧瑞、浮翠二亭。中央龍潭亭為方形平面，上圓下方的重簷亭頂；兩側澄祥、湧瑞二亭呈方形，重簷攢尖頂；處於末端的滋香、浮翠二亭則為方形單簷攢尖頂，形成中心重，兩側逐級降低的總體形象。五亭皆突出伸入水面，亭前有平台，平台四周有欄杆，亭岸與亭子之間均有石橋相連。五座亭子均用紅色立柱，樑枋上施以青綠色彩畫，亭頂為綠琉璃瓦，黃瓦鑲邊，亭下襯以白石基座，經過重筆裝飾的五亭並列在水邊，成為北岸的重點景點，它們極大地吸引着人們的視線，從而減低了北岸的局促感。

　　同樣在北海的北岸，在緊貼着北苑牆的牆根下有一座園中之園靜清齋。園門南向，在不大的園內設有廳堂、水榭、廊屋、石橋，配以大量的石山，沿着北牆設有石山與爬山廊，巧妙地將小園與園外街市相隔。就在小園入口的左側，於石山上特置八角亭一座，亭雖不大，但八根紅柱支撐着厚重的攢尖屋頂，使亭子顯得深厚穩重，它高踞石山之頂成為小園的重點景

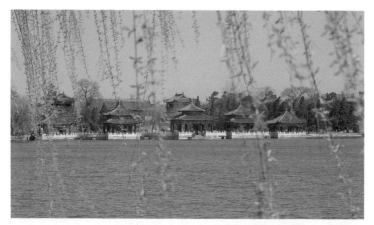

北京北海五龍亭遠景

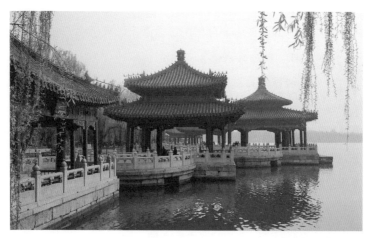

北京北海五龍亭近觀

亭者景也　　**061**

北京北海靜心齋內八角亭

觀。在小小的靜清齋中充分體現了造園家計成所說的"宜亭斯亭，宜榭斯榭"的造園藝術。

我們將視線轉向古都郊外的香山靜宜園，這也是歷經元、明、清三代經營而成的一座皇家園林，雖然園中建築大部分已遭破壞，但經多年修復也恢復了多處主要景點，其中包括以亭子為主景的靜翠湖、翠微亭、清音亭等處。其中的清音亭位於香山東麓，其處有泉水自山岩流下，古人特在岩下用片石順着地勢疊為山坡，高低錯落，引泉水漫流其間，直抵岩下水池，水珠滴滴，形如瓔珞，故將此處疊水稱"瓔珞岩"，潺潺水聲清音入耳如奏水樂，故於岩下水池旁建亭名"清音"。清音亭呈方

北京香山靜宜園清音亭

形，上覆捲棚歇山頂，柱間設坐凳，人坐其中，可以賞聽清音
之樂。這是因景而設亭，因亭而使景更顯明。

　　除了這些城內、城外的皇園之外，在宮城紫禁城內也有
若干座小型的宮內皇園，其中最重要的是位於中軸線上的御花
園。御花園在宮中後寢部分的北端，它的北門為由神武門進宮
後進入中軸線部分的首道大門。此處雖為園林，但由於地位特
殊，所以在佈局上仍保持着中軸對稱的嚴整格局。儘管當年設
計者很想用亭子來增添這裏的園林氣氛，所以在不大的御花園
裏用了亭子達九座之多，但由於佈局上的限制和在造型上的宮
廷特徵，使這裏仍然缺乏中國傳統自然山水園林應有的意境。

　　九座亭子可以分作四種類型：第一類是萬春亭與千秋亭，

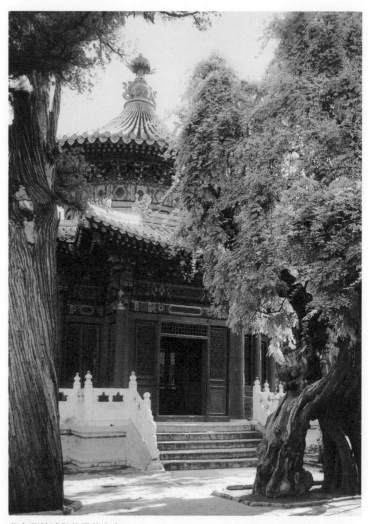

北京紫禁城御花園萬春亭

它們是屬於御花園標誌性的建築，位置在園中部的左右兩側，呈對稱的格局，都是"十"字形平面，亭頂重簷，下簷隨平面亦呈"十"字形，上簷部為圓形攢尖，屋頂全覆黃色琉璃瓦，只在攢尖寶頂上用了彩色琉璃作裝飾。四面柱子之間皆設檻扇形門與窗，檻心部分用的是宮殿門窗最高等級的三交六椀菱花形式，在檻扇窗下的檻牆上還用了龜背紋琉璃貼面磚，兩亭的室內都用圓形藻井作裝飾。兩亭坐落在漢白玉石的台基上，四周圍以石欄杆，所以兩者都稱為亭。雖然在平面形式和亭上寶頂形態上都力求活潑，但從整體造型和各部分裝飾來看，它們完全具有宮殿建築的特徵。第二類是浮碧亭與澄瑞亭，它們位於御花園後部，亦分據東西呈對稱格局，正對着南面的萬春與千秋二亭，這兩座方形亭子均架設在長條形水池之上，為觀賞水池中蓮花之處。亭的前方都連着敞軒，由於三開間、捲棚頂的敞軒體量過大，反使二亭形象被遮擋。第三類為堆石上建亭，其中御景亭建在園北牆根堆起的石山頂上，為全園最高處，所以沿石山登道登至御景亭可以全覽紫禁城之景，也是重陽節宮內登高的去處。由於有山石和石間人工噴水的裝置，使這裏成為御花園內最富園林情趣的一處景點。另一座建在御花園西南部一座堆石山的平台上，稱"四神祠"，實際上是一座前設敞軒的八角亭。除上述六座亭子之外，還有一座凝香亭和位於園東、西部分的兩座小井亭，屬於第四類。凝香亭位於園

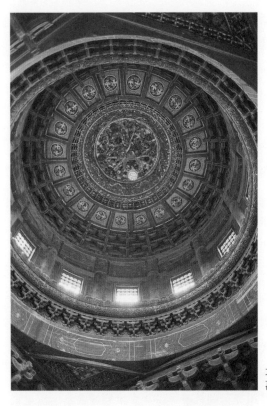

北京紫禁城御花園
萬春亭亭內藻井

之東北角牆根下，四方小亭，攢尖亭頂，用黃綠二色琉璃瓦覆頂，連屋簷瓦當、滴水都是黃、綠兼用，努力使小亭具有園林氣氛。御花園內樹木、花草多，日常需要澆水養護，所以就地掘井取水，特設井亭予以保護。

　　大小九座亭子，各具神態，雖然不像在其他山水園林裏起

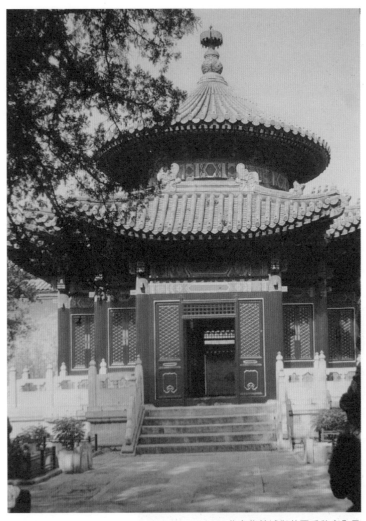

北京紫禁城御花園千秋亭全景

亭者景也　　067

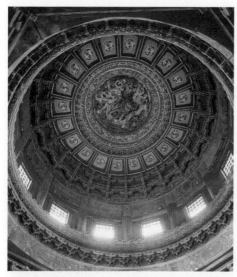

北京紫禁城御花園千秋亭
亭內藻井

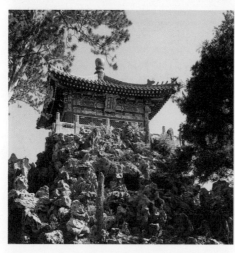

北京紫禁城御花園御景亭

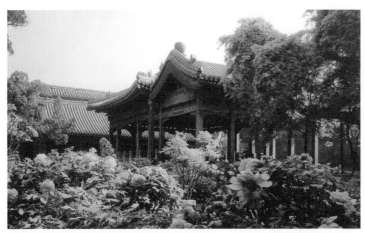

北京紫禁城御花園浮碧亭

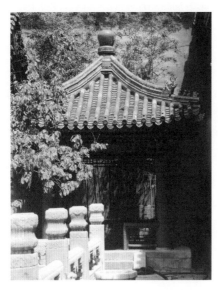

北京紫禁城御花園凝香小亭

到成景、得景的作用，但是在御花園這樣的特殊環境裏，應該
說這些亭子已經盡力了。

江南私家園林之亭

在中國古代園林中，以皇家園林與私家園林這兩大類為主
要代表，而現存的皇家園林多集中在北方，規模大而數量少；
由於自然環境、經濟、人文等因素的影響，私家園林多集中於
南方，尤以江南的江蘇、浙江、廣東地區為盛，它們的特點是
規模小而數量多。現選擇江蘇無錫、揚州、蘇州等地的一些園
林為例，看看亭子在這些園林造景中的作用。

無錫寄暢園，位於城西錫山與惠山之間的平坦地段，創建
於明代，為當地秦姓家族的私人別墅園林，雖經多次改建但格
局未變。全園不大，佔地一公頃，除在南門入口內有一組廳堂
建築之外，均為土石假山與水池所佔，土石山居西，佔全園大
部分；水池居東，僅佔全園不足三分之一的面積。

水池西臨石山，東緊靠園牆，在此安置了亭、廊等建築，
所以水池成了全園風景的中心區域，就在此景區內安置了兩座
亭子。其一為知魚檻，這是一座方形涼亭，位於水池中段的東
岸，亭子突出於水面，與對岸突出的石灘形成一狹小水口，
將狹長的水池分為南北兩水域。自知魚檻往南連着一條曲折

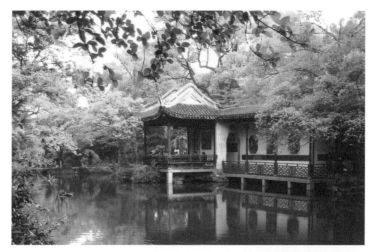

江蘇無錫寄暢園知魚檻

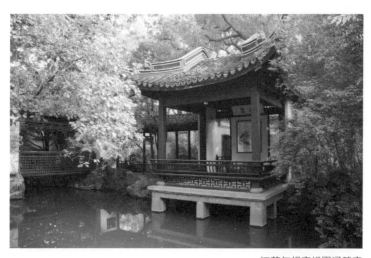

江蘇無錫寄暢園涵碧亭

長廊，與廊外的堆石、植物形成為一道屏障，擋住了東園牆，所以知魚檻成為水池區域的主景，又是觀賞對岸山景和四周湖景的最佳場所。另一座小亭涵碧亭位於水池北部的東岸上，亭前方有一座七星橋將北部水域又分兩部分；亭的一側又有曲折遊廊與園北部的主景建築嘉樹堂相連，這一堂、一橋、一亭、一廊組成為園東北角的一處景觀，在這裏涵碧亭又成為此處的主景。

寄暢園內的兩座小亭，由於位置恰當，又用了廊、橋、植物、堆石精心相配，使它們在組景中都起到重要的作用。清代康熙、乾隆兩帝在巡視江南時都曾駐蹕園內，更使其聲譽大增。

揚州園林在江南私園中佔有重要位置，除瘦西湖大型園林外，小型私園中个園與何園亦為著名園林。个園為當地大鹽商黃應泰的私人宅園，附設在住宅之後，面積不大，園內因堆有春、夏、秋、冬四季山石之景而著名。

園門前花壇中滿植青竹，竹間散置石筍，寓意"雨後春筍"，此即春石之景。園內北牆下築有七開間樓房，樓前左右均用石堆假山，西側為湖石堆造假山，高達六米，湖石玲瓏透剔，下有洞室，在山前水池中有石橋步入洞中，涼爽如夏，此為夏山；樓西側為黃石堆山，高約七米，黃石形態剛健，色澤褚黃，每當夕陽西下，陽光將石山照得呈金秋之色，此為秋山；另在个園之東南有"透風漏月"廳堂一座，在廳前南牆根下特

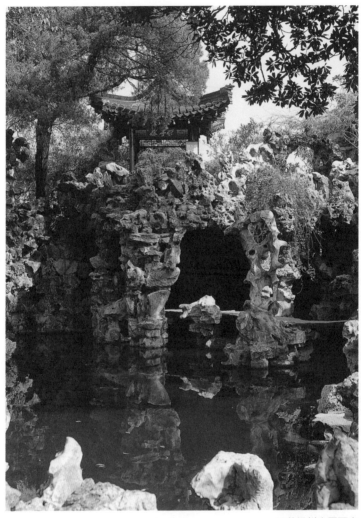

江蘇揚州个園夏山

江蘇揚州个園住秋閣

用雪石堆砌假山一處，此廳堂本為主人冬季賞雪之處，廳前有白石堆山，又處於面北陰涼處，故稱"冬山"之景。

這象徵四季之山，春、冬二山處於門前、牆下，位置不顯，而夏、秋二山背靠樓堂，前景寬闊，成為園中主景，所以特在夏、秋二山上各加建四方亭一座，山上有亭，亭山植物相配，使山景更為顯著，同時也使遊人能登高而覽全園之景。

何園為揚州另一座著名的私家園林，建於清代中期，又名寄嘯山莊，全園可分東園、西園、宅第、片石山房四個景區，佔地達一點四公頃，園內建築較密，面積幾乎佔全園的二分之一，廳堂、樓閣、水榭、亭廊組成一個個群體，建築之間多有迴廊相連，形成何園的一大特色。在這些園林建築中，處處都可見亭子的身影，假石山上，曲廊轉折處，水池之邊多安置有亭，它們多既成景觀又得以觀景，發揮了亭子應有的作用。

這裏特別要介紹的是西園景區中的水心亭。西園以水池居中，四周圍以廳堂、樓台，堆石假山，池中建亭故名"水心亭"，水心亭實際上是一座戲台，專供園主人看戲聽曲之用。

我們在城市的會館、農村的祠堂中常見有戲台，這些戲台往往都是該建築群體的中心，造型突出，裝飾講究，雕樑畫棟，戲台天花多有藻井，但是在這裏，戲台只是一座四方亭子，坐落在伸入池中的石台基上，周身沒有濃妝重彩的裝飾，四根立柱之間，下有木欄杆，因要便於演戲，不設坐凳，上有

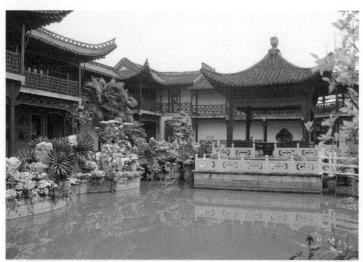

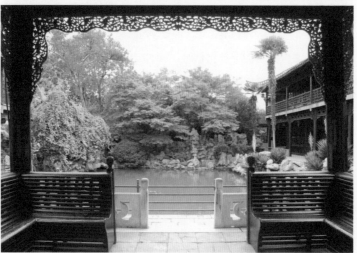

江蘇揚州何園戲台

花槅掛落，青瓦覆屋，四脊攢尖，造型樸素而端莊。

究其原因，一為從建築風格上十分注意與四周環境相配，保持江南園林的淡泊、素雅之意境；二為從功能上看，中國傳統戲曲講求高度的概括手法，凡自然山水、建築環境多用虛擬象徵手法而不需實景相配，所以在這座簡單的亭子中間也能釋演人間之悲喜與天上地下的神仙妖魔。水心亭平時自然還是環視四周景色的休息之所，所以後人在柱間的欄杆前加了一圈座椅。

蘇州網師園為列入"世界文化遺產名錄"的蘇州園林中面積較小的園林，佔地僅零點四公頃，其中的住宅部分又佔去三分之一，所以它真正的園林區只有位於園中部的一帶，以水池為中心，四周由廳堂、廊屋、堆石假山構成完整的園林空間，而就在這一空間中，有兩座亭子在景觀上起着重要作用。

其中的月到風來亭位於水池西岸，六角形亭，攢尖式屋頂，亭身探入水中，亭下有湖石作底座，石下架空，彷彿池水源頭由此處流出，將死水變為活水。亭兩側有遊廊順牆而通至水池南北，為了擴大空間感，在亭底面牆上設置鏡面玻璃，利用反光，使亭內不顯局促。此亭供遊人駐足小息，又能三面觀景，由於位置居中，造型端莊而成為中心景區的主景。

在水池東岸另有一座射鴨廊，其名雖謂廊，實際為建於水際的方形小亭，它倚於住宅高牆之下，亭中有小門直通住宅廳堂。亭前植古樹，亭側有黃石堆山，這亭、木、石以宅區的高大

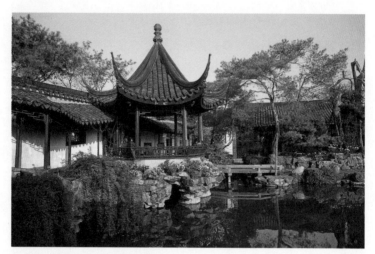

江蘇蘇州網師園月到風來亭全景

江蘇蘇州網師園月到風來亭亭中鏡面牆

白粉牆為襯底，勾畫出一幅由山、水、房、植物園林四要素組成的典型畫面，它們與對岸的月到風來亭互為對景。網師園的水池並不大，縱、橫都只有二十米，但由於古人精心地設計了環置四周的廳堂廊屋，假山植物，使它環顧四方，景觀互異，一點不見局促，在其間，兩座亭子起到了重要作用。

在網師園的西北角設有另一個小景區，即書齋"殿春簃"的小庭院，院內僅書齋一座，清泉一池並配以小亭一座，院內

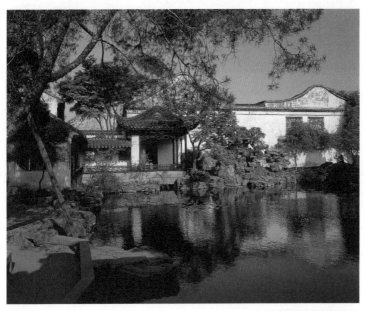

江蘇蘇州網師園射鴨廊

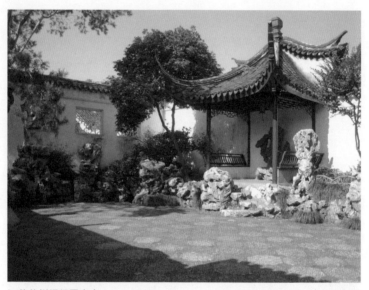
江蘇蘇州網師園半亭

曾闢作種植芍藥之園地，成為讀書、賞花之所，小亭在小院中
倚牆而建為僅有一半亭身的半亭，取名"冷泉"，在院中起着重
要的點景作用。

以上我們介紹了在風景名勝、自然山水園、皇家園林與私
家園林等處的若干亭子，分析了這些亭子在古人造園，景觀、
景點的經營中所起的作用，真可謂有亭必有景，亭者乃景也。

亭者情也

凡是建築，除少數如紀念碑之類的以外，都具有物質與藝術雙重的功能，各類建築為人們的生活、勞動、工作、娛樂等各方面的需要提供活動場所，這是建築第一位的物質功能。正因如此，所以在建築內就會有許多事和人的活動，一幢建築的歷史越長，所經歷的人和事越多，人們看到建築往往會想起曾經在這裏所經歷的人與事，所以我們說建築還具有記載的功能，它能夠記載歷史。

亭子也一樣，它儘管面積不大，功能也比較簡單，僅供人們休息與觀景，但它同樣也會經歷許多人與事。如果這些人與事比較重要，比較有意義，那麼這座亭子也因而比較出名，亭子的價值也得以提高。所以，我們可以說一座亭子也能夠記下一段故事的情節，並因此而傳遞出一種情感，這就是“亭者情也”的含義。

亭子與故事情感相聯繫有兩種情況：

一是亭子專為某一件事或某一個人而建。例如，浙江永嘉楠溪江蓬溪村有一座康樂亭，這是為紀念中國第一位山水詩人謝靈運而建的。謝靈運在永嘉任官時常來楠溪江遊覽，寫下了許多不朽的山水詩篇，他的後人留在永嘉，經過子孫繁衍，楠溪江中游的蓬溪村成了謝氏後代的聚居地，後代為了紀念他們的先祖，特在村內中心地段建了這座亭子，並以謝靈運的號“康樂公”為亭名。康樂亭成為村人休閒之佳地，有時坐息在亭中的

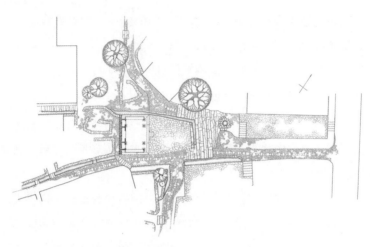

浙江永嘉楠溪江蓬溪村康樂亭平面圖

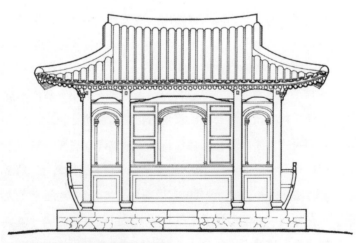

浙江永嘉楠溪江蓬溪村康樂亭立面圖

老人還會津津樂道地談論着他們先祖的種種功名事跡。

二是一座普通的亭子，因為在其中經歷過某些有意義、有價值的事而有了名氣，這類情況很多，現挑選其中重要的介紹如下。

古典戲曲中的亭子

《梁山伯與祝英台》是我國描寫古代男女青年追求愛情的著名戲曲故事，說的是浙江上虞（今紹興）祝家女兒一心嚮往出外求學，在當時書院不收女生的情況下只得女扮男裝赴杭州，青年梁山伯家居鄞縣（今寧波），亦趕赴杭州求學。梁祝二人在途中相遇，志趣相同，晤談甚歡，於是在路邊草橋亭中插柳為香，結拜為義兄弟。二人到杭州書院中共讀，同窗三年，且夕共處，祝英台已經深深愛上梁山伯。三年後祝妹回家鄉省親，梁兄相送，同行十八里，一路上祝妹多次暗示自己為女性，梁兄木然不悟，二人相偕行至長亭處分手。事後待梁兄知道實情而想向祝家求婚時，祝妹已被其父許配給同鄉人馬文才。梁山伯因此鬱悶而身亡。祝英台得知後要求出嫁時路經梁墳，當花轎到達梁墳時，祝妹跳下花轎一頭撲向墳頭，一時間天昏地暗，梁祝二人化為彩蝶雙雙飛向天空。

值得注意的是，在這部愛情悲劇裏，將兩位主人翁的相遇

《梁山伯與祝英台》劇照之“十八里相送到長亭”

《梁山伯與祝英台》劇照之“草橋亭相識”

結拜和相別的場所都選擇在亭子裏。從戲曲中所描寫的梁祝二人出杭州城，走錢塘道，看見山上樵夫，過鳳凰山又見到花果樹，之後過小河，河中有鵝，過了河灘又到一莊，莊內有黃狗叫，過水井才到長亭，由此可見，草橋亭與長亭都屬於鄉間大道旁供路人休息的路亭。由於梁祝戲的出名，使有些地方的文化學者十分有興趣地到紹興、寧波等地尋找當年梁山伯、祝英台的家鄉，乃至他們生活過的村莊，但還沒聽說有去尋找當年的草橋亭與長亭的，因為這兩座亭子原本就是劇作者在戲曲中虛構的，何況這類路亭在浙江的鄉村大道上經常出現，不足為奇。

《牡丹亭》是我國古代另一部著名戲曲，為明代湯顯祖的代表著作，原名《牡丹亭還魂記》。內容說的是名門之女杜麗娘生活於傳統舊禮教甚嚴的家庭，但仍渴望有自己的青春愛情，在夢中與貧寒書生柳夢梅在花園相遇，二人在園中牡丹亭畔，梅樹下幽會，互傾衷腸，私定姻緣，但這只是在夢中。不久麗娘身亡，但死後仍不甘心，求柳君掘墓使麗娘死而復生，二人終結良緣。在戲裏，許多二人談情說愛的細節都發生在花園之中、牡丹亭畔，所以將戲曲之名也稱為《牡丹亭還魂記》。

以上兩部戲曲內容皆為反對封建禮教，追求青年男女純真愛情的故事，雖然一者以悲劇收場，一者以成功而告終，但都選擇亭子為重要的場所，可見在人們心中，亭子都與生活中的美好希望相聯繫。

《牡丹亭》劇照中之亭

郵票上的四大名亭

　　有些亭經歷過名人、名事因而成為名亭。中國歷史悠久，
發生與亭有關的名人名事不少，所以所謂的"中國四大名亭"
的版本也不止一種，如有稱安徽滁州的醉翁亭、湖南長沙的愛
晚亭、北京的陶然亭和浙江杭州西湖的湖心亭為"四大名亭"
的，現以中國郵政 2004 年發行的《中國名亭》紀念郵票選定的
安徽滁州的醉翁亭、浙江紹興的蘭亭、湖南長沙的愛晚亭和江

西九江的琵琶亭為準，分別介紹如下。

　　四大名亭中最負盛名的為蘭亭。它位於浙江紹興市西南郊的蘭渚山下，此地遠近環山，流水潺潺，修竹連片，風景甚佳，傳說春秋時越王勾踐曾在此處種植蘭花，東漢時又在此設立驛亭，因此稱為"蘭亭"，所以蘭亭並非一座亭子之名，而是這一風景名勝區之名，只是在這一名勝區內先後出現了多座亭子，便把它們統稱為"蘭亭"了。

　　東晉永和九年（353年）上巳節（農曆三月三日），大書法家王羲之邀請親朋好友四十餘人來蘭亭風景區郊遊，這批文人

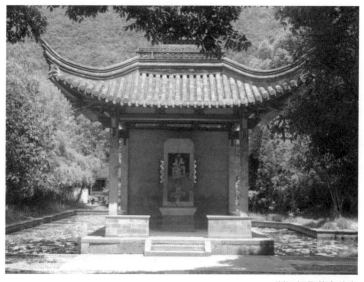

浙江紹興蘭亭碑亭

雅士圍坐在一段彎曲的水溝旁，舉行曲水流觴的盛會，即將盛有酒水的酒杯浮放於水面，隨水而流動，當酒杯停在某人面前則必須吟詩一首，如吟不出詩則罰酒三觴。當日即有二十餘人作詩三十餘首，合而成集，並由王羲之作序，此即為著名的《蘭亭集序》，序文共三百二十四字，成為中國書法之典範。後人還傳說王羲之當年寫序用的是蠶繭紙，用鼠鬚做的毛筆，乘着酒興一氣呵成，更增添了這篇序文的神聖價值。

這篇《蘭亭集序》真跡經歷代相傳，最後傳至唐太宗之手，並據說真跡被作為殉葬品帶入陵墓，至今還深藏於陝西唐昭陵

蘭亭曲水

浙江紹興流觴亭

之中。王羲之作為中國書聖，又在蘭亭寫下了《蘭亭集序》，所以使蘭亭成為中國傳統書法的聖地，後人在曲水之旁建了一座流觴亭以作紀念。

當年"曲水流觴"也成了文人之雅事，在各地都有模仿，只是自然的曲水變成了石板地面上刻出的曲形水槽，在宋代朝廷頒行的《營造法式》中還刊有此種石刻曲水流觴的標準圖樣，在清代紫禁城寧壽花園內和承德的避暑山莊裏，都建有專門的曲水流觴亭，亭內地面上有石刻和石築的曲水槽溝，可見這一盛事對後人的影響。

河北承德避暑山莊曲水荷香亭

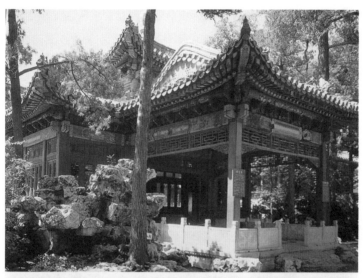

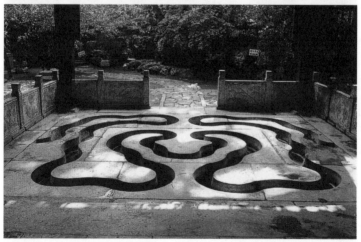

北京紫禁城寧壽宮花園禊賞亭

浙江紹興蘭亭風景區除流觴亭外，還有一座保護"鵝池碑"的小亭。王羲之平生喜養鵝，家中設有鵝池，相傳此"鵝"字即為王羲之手筆，而"池"字卻為其子王獻之所寫。

　　關於王獻之學字還有一段趣聞，獻之自幼向其父學習書法，當他平日練字用完了三缸水作墨汁後，認為已成氣候而不想再練。獻之將其書法呈其父審閱，羲之不滿意，指出其中的"大"字，一撇一捺皆鬆散而無力，遂提筆在"大"字下加了一點而成了"太"字，獻之將字跡呈其母閱，王母見後說道："吾

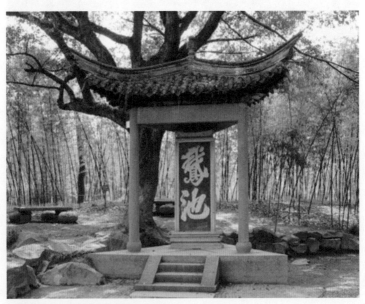

浙江紹興蘭亭風景區中的鵝池碑亭

兒練了三缸水，唯有一點像羲之。"獻之聽後十分慚愧，決心繼續苦練，用完了十八缸水，日後終成了著名書法家，歷史上將其父子稱為"二王"。如此二王合書"鵝池"之碑，成了蘭亭區內又一勝跡。

後人為紀念王羲之，又在景區內建造了一座王右軍祠，因王羲之官至右軍將軍，習稱"王右軍"，祠建於清代康熙年間，祠內廳堂一座，廳前清池一方，池中建墨華亭，有石橋與岸相通，方池兩側建迴廊，廊中陳列歷代名家臨摹《蘭亭集序》的石刻。

清代康熙、乾隆二帝均先後到此一遊，康熙題下"蘭亭"二字，此碑立於四方亭內成為景區內的標誌性建築。此外還有一座御碑亭，八角重簷，碑身高大，正面書刻康熙帝臨寫的《蘭亭集序》全文；背面書刻著乾隆帝遊蘭亭時所作《蘭亭即事詩》。這祖孫兩代皇帝共書一碑，故稱"祖孫碑"。

綜上所述，在蘭亭景區之內，共有亭子五座之多，其中紀念亭兩座，碑亭三座，這五亭各有大小，其中最大者為流觴亭，為三開間，柱間設槅扇，四周還有一圈圍廊。最高者為御碑亭，八角形，內外雙重立柱，上覆重簷攢尖頂。最小者為鵝池碑亭，只是一座平面呈三角形的小亭，其實，如果此鵝池碑亭二字為王羲之父子真跡，那麼它的歷史和藝術價值應該在康熙、乾隆兩位皇帝的御書碑之上。這幾座亭子無論大小，它們

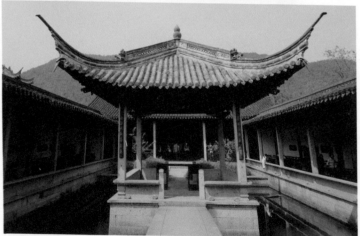

浙江紹興蘭亭風景區中的墨華亭

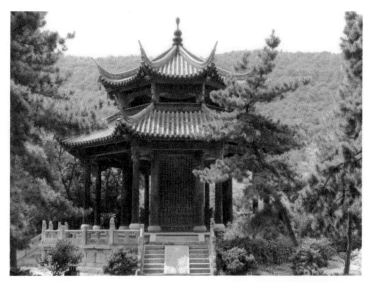

浙江紹興蘭亭中御碑亭

都在蘭亭風景區內起着重要的作用，它們都具有深厚的文化內涵與文明之情。

如今，蘭亭已經成為國內著名的書法之鄉，每年都在這裏舉辦"中國蘭亭書法節"，吸引着各方書法家在此交流書藝，並且吸引眾多中小學青少年，在這裏接受中國傳統書法藝術的教育。

名亭之二為醉翁亭。它位於安徽滁州郊外琅琊山麓，醉翁亭其名的由來及亭之遠近聞名皆源自一篇〈醉翁亭記〉。北宋大

文學家歐陽修任官於朝廷，因主張革除弊政而受排擠，被貶至滁州任太守，這位文學家太守在理政之餘，喜愛到郊外山水間遊樂，常邀人來亭中飲酒，寫下了一篇流傳千古之散文〈醉翁亭記〉，現將該文第一段記錄如下：

"環滁皆山也。其西南諸峰，林壑尤美。望之蔚然而深秀者，琅琊也。山行六七里，漸聞水聲潺潺，而瀉出於兩峰之間者，釀泉也。峰迴路轉，有亭翼然臨於泉上者，醉翁亭也。作亭者誰？山之僧智仙也。名之者誰？太守自謂也。太守與客來飲於此，飲少輒醉，而年又最高，故自號曰醉翁也。醉翁之意不在酒，在乎山水之間也。山水之樂，得之心而寓之酒也。"

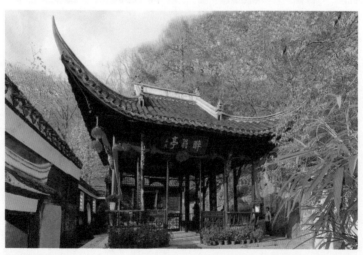

安徽滁州醉翁亭

文中清楚地說明了亭之由來，由誰建造，命名者為誰，作者雖說：「醉翁之意不在酒，在乎山水之間也。」實際也是借酒抒發和宣泄自己思想上之鬱悶。一座普通小亭，因其人其文而留名於世，儘管現存之亭已非智仙和尚當年的原創，但仍記載下了這段文人之情。

名亭之三為湖南長沙的愛晚亭。亭子坐落在嶽麓山腳，這裏楓樹連片成林，初春葉發，一片嫩綠，深秋楓葉競紅，夕陽西照楓林如錦。著名的嶽麓書院即設於此，吸引了各地學子來這裏就讀，清乾隆年間，時任書院山長羅典在離書院不遠的清風峽口建了此亭，成為眾學子賞景論學之地。亭因所處環境而

湖南長沙愛晚亭

被俗稱為"紅葉亭"。據說唐代詩人杜牧曾來遊嶽麓山，為一片秋景所感，隨即詠詩一首："遠上寒山石徑斜，白雲生處有人家。停車坐愛楓林晚，霜葉紅於二月花。"所以此亭正式命名為"愛晚亭"。亭因景而生，因詩而名，四方學子在亭中縱論天下人間，同時也受到傳統文化之感染。

名亭之四為江西九江的琵琶亭。唐代著名詩人白居易步入仕途後，曾先後任左拾遺、戶部參軍、左贊善大夫等職，後因得罪朝廷而被貶至江州（今江西九江市）任司馬（負責安置犯罪官員），心中抑鬱，一日送客至潯陽江口，聽到江中船上有彈琵琶聲，招至上岸見面，方知彈者為一歌女，自敍年幼在京都長安學彈琵琶，曾紅極一時，至中年色衰嫁給商人為妻，後被拋棄，如今淪落他鄉，詩人聞之淒然，聯想到自己的仕途經歷，如今又無端被貶至江州，遂作敍事長詩一首相贈，詩名《琵琶行》，在詩中詳述了歌女一生遭遇，並道出詩人本人對人生之感悟，情悲意切，十分感人。詩中多處詞句如："千呼萬喚始出來，猶抱琵琶半遮面"、"嘈嘈切切錯雜彈，大珠小珠落玉盤"、"別有幽愁暗恨生，此時無聲勝有聲"等都成了古詩詞中傳誦至今的經典名句。《琵琶行》與另一首長詩《長恨歌》成為白居易的著名代表作。

當地人為詩人與琵琶女相會事，特建亭以作紀念，並以長詩名命名。琵琶亭始建於唐代，此亭屢建屢毀，現今之琵琶亭

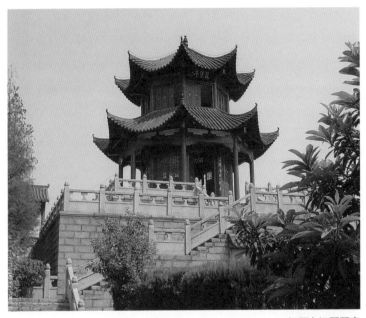

江西九江琵琶亭

為現代重建，亭雖非原物，但它依然記載下千餘年前大詩人白居易那一段動人的琵琶之情。

十大名亭及其他

具有數千年文明史的中國，歷史上流傳下來的名人名事

很多，在全國各地，與這些名人名事有關係的亭子何止千百座，要從中挑選出十座最著名的，在過去信息傳遞還不暢通的情況下產生一個公認的名冊很不容易，所以所謂的"十大名亭"也有多種版本，除上面已經介紹過的四大名亭之外，常見被列入十大名亭名單的有浙江杭州的湖心亭、放鶴亭、翠微亭，山東濟南的歷下亭，北京的陶然亭，陝西西安的沉香亭，遼寧瀋陽的十王亭，雲南勐海的八角亭等。現選擇其中幾座介紹如下。

北京陶然亭。 它位於北京西城區之西南，原來在這裏有一座元代所建的慈悲庵，又稱"觀音庵"。清代康熙三十四年（1695年）工部侍郎江藻在庵內建亭，特取唐代詩人白居易之詩"更待菊黃家釀熟，與君一醉一陶然"，取亭名為"陶然亭"。

古都北京自元大都以來，經明清兩朝經營，將中心地區劃歸皇城，城中大部分水面均在皇城內成為西苑，其餘有水景之處也集中於城北之什剎海一帶，城南自明代以後逐漸發展為外城的商業區，像慈悲庵這樣的佛界在這裏已經算十分清靜之地了，因此吸引了一些文人志士來此詠詩抒懷。據記載，林則徐、龔自珍等愛國志士以及後來的李大釗、毛澤東等革命黨人均來此聚會，所以陶然亭也因經歷和記載了這些事跡而成名。

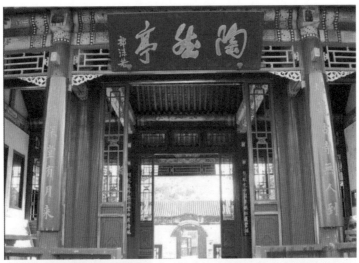

北京陶然亭

北京陶然亭公園內華夏名亭園

　　新中國成立後陶然亭即成為文物保護單位，20世紀50年代初，北京市園林局以此亭為中心，規劃設計了北京第一座大型公園，並以古亭陶然亭名之。待到1980年代，園林局啟動建"名亭園"計劃，即選擇各地著名古亭十餘座，仿其型而建於陶然亭公園內，其中有蘭亭、鵝池碑亭、醉翁亭、愛晚亭、

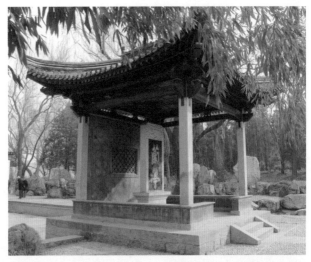

華夏名亭園內仿紹興蘭亭碑亭

吹台、滄浪、二泉、湖心等名亭，並將它們安置在一個景區之內，取名為“華夏名亭園”。不但如此，而且陸續還在園內多地新建各式亭子十多座，使園內亭子達到三十餘座。陶然亭因一亭而招來眾多古亭和新建亭，從而極大地增添了園林的文化內涵，真成了一座亭之園了。

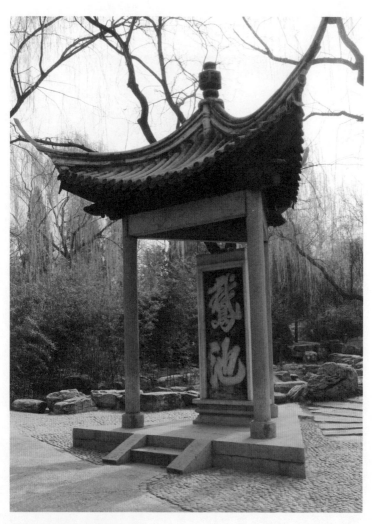

華夏名亭園內仿紹興鵝池碑亭

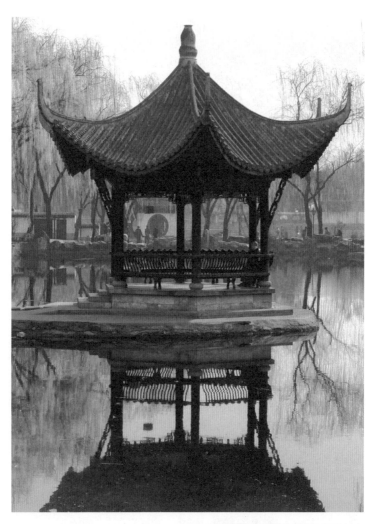

華夏名亭園內仿江西九江浸月亭

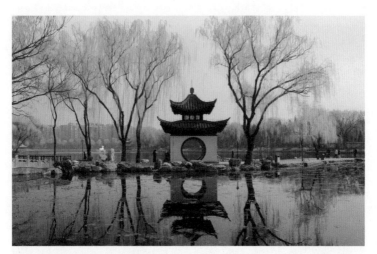

華夏名亭園內仿揚州瘦西湖吹台

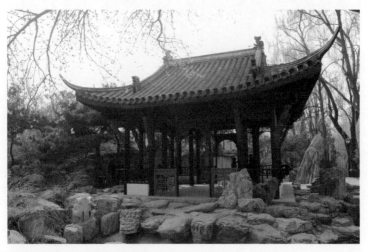

華夏名亭園內仿安徽滁州醉翁亭

華夏名亭園內仿湖南長沙愛晚亭

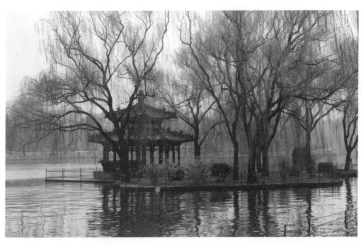

北京陶然亭公園新建亭

浙江杭州的放鶴亭和翠微亭。放鶴亭位於西湖孤山，為紀念北宋詩人林逋而建。林逋不入仕途，隱居在孤山，沒有家室，獨自在山上種植一片梅樹，在湖中養了一群仙鶴，人們稱林以梅為妻，以鶴為子。放鶴亭四面皆三開間，內外兩圈共十六根立柱，上為重簷歇山式頂，在孤山諸座亭中最為顯著。亭柱上有楹聯一對："世無遺草真能隱，山有名花轉不孤"。這是清末大臣林則徐讚揚林逋的詩篇。

　　翠微亭位於杭州靈隱寺對面的飛來峰上，是南宋名將韓世忠為紀念岳飛而建。韓世忠與岳飛同為南宋抗金名將，都立下赫赫戰功，但都為朝廷奸臣陷害，韓被剝奪了軍權，只得閒居

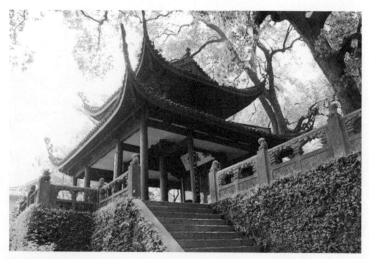

浙江杭州西湖孤山放鶴亭

浙江杭州西湖孤山放鶴亭匾額

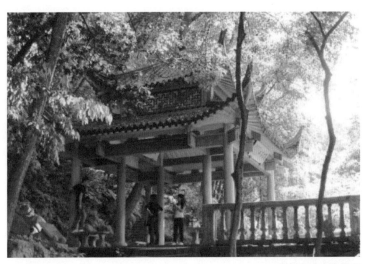

杭州飛來峰翠微亭

於臨安（今杭州），當他看到岳飛被奸臣害死，怒不可遏，一日來飛來峰，觸景生情，決定在山上建亭以表紀念之情，並想起岳飛所作詩篇《登池州翠微亭》："經年塵土滿征衣，特地尋芳上翠微。好水好山看不足，馬蹄催趁月明歸。" 詩中正表達了岳飛對祖國大好河山的熱愛與忠誠，遂以"翠微"名亭。杭州這兩座古亭皆在西湖景區，均建在山上，一紀念文人隱士，一懷念愛國武將，但遊人往往多知放鶴亭而不知有翠微亭。說起岳飛，都知道西湖邊上有一座岳墳，墳前跪着陷害岳飛的奸臣秦檜之像，卻不知還有一座紀念亭。

　　山東濟南歷下亭。它位於濟南大明湖的小島上，此亭之所以出名，不僅因位置在風景如畫的大明湖中，而且還因為唐代大詩人杜甫與同時代的大書法家李邕在這裏相會過。時任北海太守的李邕在亭中宴請好友，酒後杜甫乘興吟出一首《陪李北海宴歷下亭》五言詩，詩中有一句："海內此亭古，濟南名士多。" 歷下亭因此名聲大振。現存之亭為清代康熙三十一年（1692 年）建，屋簷下懸着清乾隆皇帝《歷下亭》的題名。柱上楹聯為郭沫若題："楊柳春風萬方極樂，芙蓉秋月一片大明"。

　　陝西西安沉香亭。亭位於西安興慶公園內，這裏原為唐長安興慶坊宮殿建築群所在地，亭原建於唐代，為唐玄宗與楊貴妃和妃子、大臣觀賞牡丹之地，用沉香木建造故名"沉香亭"。

山東濟南歷下亭

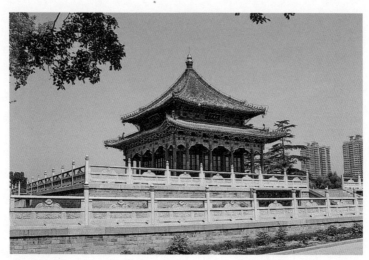

陝西西安沉香亭

唐開元年間一次玄宗偕貴妃在亭中觀花，要詩人李白陪同並當場填詞助興，李白詞云："一枝紅豔露凝香，雲雨巫山枉斷腸。借問漢宮誰得似，可憐飛燕倚新妝。""名花傾國兩相歡，長得君王帶笑看。解釋春風無限恨，沉香亭北倚欄杆。"現在之沉香亭為後代按原樣重建。

　　遼寧瀋陽的十王亭和雲南勐海的八角亭，在多種書刊中都被列入十大名亭之列，其實這兩處本不是亭。在本書開始就說明亭的主要功能是供人臨時作短暫的休息，同時又是成為景觀和觀景之用，還有一類是專為保護石碑、鐘、井台等的碑亭。

鐘亭和井亭，根據這些功能，亭的體量多為不大，絕大多數都四面臨空，不設牆與門窗。對照十王亭與八角亭這兩處建築，與亭的特點實不相符。

遼寧瀋陽十王亭是在故宮東路的一組建築群體，它由故宮中央的大政殿和殿前左右各五座王亭所組成，是清太祖努爾哈赤舉行禮儀、與眾大臣共商國事的地方。努爾哈赤在與明朝廷作戰的過程中於 1615 年創立了八旗軍制，委任了滿、蒙、漢族官員為首領，平時管理行政，戰時任將領。努爾哈赤每逢大事都要在王殿兩側支起八座帳篷，召集八旗王共商國事。當清太祖遷都瀋陽建造宮殿時，這種臨時性的帳幕變成了固定的建築，稱之為 "亭"，所以，這十王亭是供八旗王與朝廷官員辦公的地方，十座王亭均前後四柱三開間，雙排柱，內柱間前後設檔扇門，左右為磚牆，上為單簷歇山頂，所以從功能到形式上都不屬亭類。

雲南勐海縣八角亭位於縣城郊區景真山上的一座佛寺內，寺內有一座大殿與一座經堂，八角亭就是這座經堂。平面呈 "十" 字形，上面的屋頂由多層懸山式頂相重疊，由下而上，由大至小，最後集中成為尖尖的剎頂，由於屋頂分作八面八角，造型奇特，所以當地稱其為 "八角亭"，它位於大路一側，位置顯著，成了這座佛寺的標誌。一座僧人唸經的經堂被俗稱為 "亭"，但它並非亭。

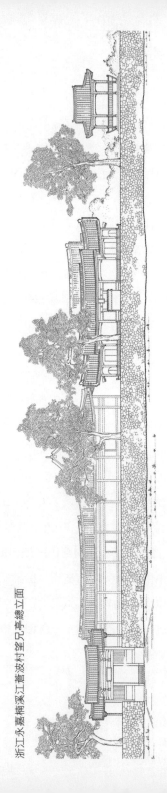

浙江永嘉楠溪江蒼坡村望兄亭總立面

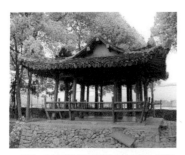
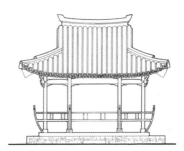

浙江永嘉楠溪江蒼波村望兄亭近景　　浙江永嘉楠溪江蒼波村望兄亭立面圖

　　所謂名亭，只是眾亭中的佼佼者，全國各地從城市至鄉村，這類有情之亭比比皆是，其中有的是因情而設亭，有的是賦情於亭。

　　浙江永嘉楠溪江蒼波村是一座有數百年歷史的老村，相傳村中有李秋山與李春水兄弟二人，情深意篤，後兄遷居水巷村，二人仍經常相會，弟春水經常去看望其兄，秋山特在水巷村建了一座"送弟閣"，送弟早歸，閣身四面臨空，實為一亭。弟也在蒼波村建一座"望兄亭"，以慰相思之情，兩村亭閣相望，成為遠近美談。望兄亭位於蒼波村東南角的石疊高台上，成了村民休閒望景的好去處。

　　北京清華大學原址為清代康熙時期所建王園清華園的舊址，如今古園部分建築及景區仍保留完整，其中"水木清華"環境優美，挖地成池，堆土為山，水際山頂各有涼亭一座。如今，山上亭定名為"聞亭"，水邊亭名為"自清亭"，分別紀

念聞一多與朱自清兩位教授。聞一多為早年清華著名教授，主教中文系課程，詩作頗多，又善刻印章，也是一位多才多藝的詩人。他生性耿直，嫉惡如仇，抗日戰爭勝利後，直言抨擊國民黨政府殘暴鎮壓愛國學生運動之惡行，慘遭特務暗殺。朱自清亦為清華中文系教授，平生著作很多，一篇散文〈荷塘月色〉成為青年必讀範文。抗日戰爭後，一身疾病仍拒絕接受美國救華麵粉，表現出中國知識分子的不屈氣節。

　　如今清華後人為了紀念這兩位先輩，特將兩座古亭分別

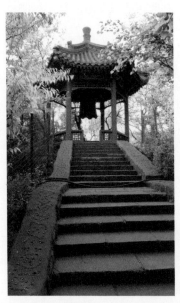

北京清華大學聞亭

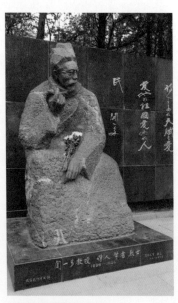

北京清華大學聞一多像

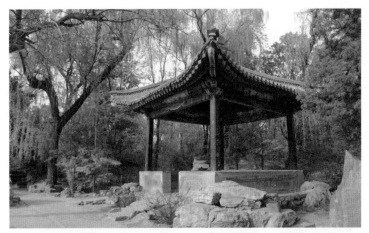

北京清華大學自清亭

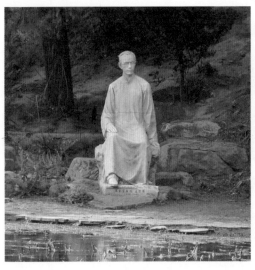

北京清華大學朱自清像

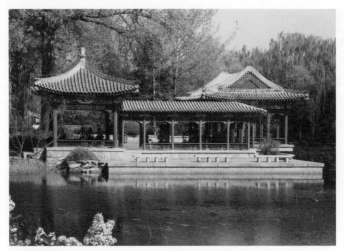

北京清華大學晗亭遠景

北京清華大學晗亭亭內

北京清華大學吳晗像

名之，並請國內著名雕刻家雕刻了聞、朱二教授石像立於亭附近，使水木清華增添了新的內涵。不僅如此，清華也像北京陶然亭一樣，不僅保有古亭，而且也陸續建新亭。

　　"文化大革命"期間，原清華歷史系教授，著名歷史學家吳晗因新編歷史劇《海瑞罷官》而遭迫害致死，為了紀念這位愛國志士，特將建於園內另一古園近春園內的一座廊亭定名為"晗亭"，並請鄧小平題匾懸掛亭內，在亭旁亦立吳晗坐像一尊。

　　除此之外，在"文化大革命"期間畢業的兩屆校友在畢業三十週年之際，捐贈給母校一座兩層涼亭，立於近春園土山之頂，亭四周圍以石欄，並以一塊石欄板代表一個班級，他們用

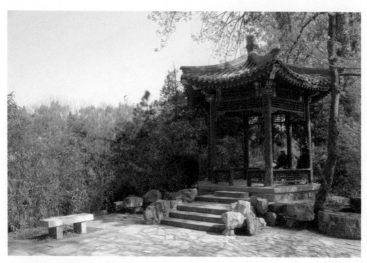

北京清華大學近春園新建亭

這樣的方式感謝母校教育之恩。近期在校內植物園內又建立起
兩座古式涼亭，一方一六角，尚不知二亭有何含義。不論老亭
與新亭，一座亭子一段情，它們不斷豐富着校園文化，使學校
的人文環境得到持久的積沉，而這種人文環境對於培養青年一
代，無疑是有着重要意義的。

　　以上對全國多地的有情之亭作了一些簡要的介紹，說明
亭之情緣何而生，有的是因情而設亭，有的對亭賦以情，使這
些亭的價值得到提升，它不僅具有供人們休息、觀景的物質功
能，而且還具有精神的功能，能夠憑藉亭的存在而使一件件、
一段段歷史之情得以長時期的傳承，這種功能與價值比起它原
有的物質價值，更具有長遠和深刻的意義。

亭者蔽也

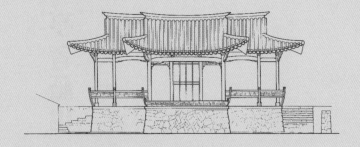

碑亭

碑亭與井亭是屬於特殊的一類亭子，因為它們並不具有休息與觀景這種亭子的原本功能，它們變為石碑與水井的保護性建築了，但它們仍屬亭子之列，所以在這裏也作簡單介紹。

石碑的主要功能是刻文記事，我們常在寺廟中見到豎立在大殿前的石碑，碑上書刻着寺廟的興建與盛衰的過程，頤和園前山腰上有一座"萬壽山昆明湖"大石碑，背面書刻乾隆御筆《萬壽山昆明湖記》全文，記述了清漪園的建設過程。石碑在我國出現得很早，有不少石碑上碑文由名家撰文、名家書寫並為名匠鐫刻，石碑遠比古代紙質圖書保存長久，所以石碑成為研究歷史與書法的重要史料，許多重要石碑都被保護。四面臨空的亭子既可使石碑免遭日曬雨淋，又便於在亭中觀賞碑文，所以碑亭應運而生。

在現存的碑亭中以明、清皇陵的碑亭最大。北京明十三陵的神道上，在石牌樓、大紅門之後有一座豎立着大明長陵"神功聖德碑"的碑亭，碑上書刻着記述明代永樂皇帝的神功聖德事跡，碑文長達三千字，可見石碑之大。因為碑亭位於長陵總入口之前列，地位及內容皆屬顯要，所以亭身巨大，四周厚牆包圍，前後中央設券門，重簷歇山屋頂，亭外四角還各立一座華表，其勢如同一座殿堂，完全失去了亭的常態。

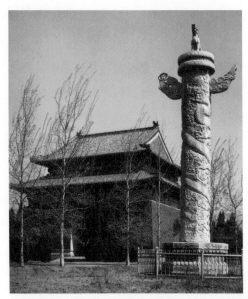

北京明十三陵碑亭

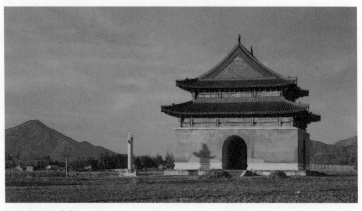

河北清裕陵碑亭

在前面介紹浙江紹興蘭亭中，見到五座亭子中有三座為碑亭，但碑亭最密集的是在山東曲阜孔廟建築群中。孔廟為歷代封建帝王祭孔之處，廟內存有大量自唐、宋、金至元、明、清各時期的石碑，碑上分別記錄着歷代皇帝對孔子加封、拜廟祭孔以及歷代整修孔廟的事跡，自金代、元代至清代先後修建了十多座碑亭，對其中一部分石碑加以保護，如今保存有十三座之多，它們位於主要殿閣奎文閣之前，排列為兩行，前八後五，形成一組碑亭群體。碑亭皆呈方形，重簷歇山式頂，每邊均為三開間，中央間開敞，兩次間砌磚牆，大紅牆，黃琉璃瓦，風格與孔廟整體相協調。明、清兩代的皇陵與曲阜孔廟都屬皇家建築，其碑亭皆具皇家氣派，但大多數在寺廟、園林風景區的碑亭還多保持亭子四面臨空的普通形態。

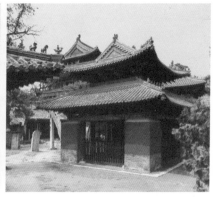

山東曲阜孔廟碑亭

井亭

　　井亭為保護水開之亭，在古代的城市、鄉村中普遍設有水開，它是百姓生活用水的來源，但很少有建井亭來保護的。我們只在北京紫禁城的御花園和北京太廟中發現有井亭。御花園植物花木多，需要經常澆水，就地挖井取水方便，井上建亭實屬必要。

　　太廟為皇帝祭祖地，廟內除祭禮用大殿外，還有為祭祀服務的犧牲所、神廚、水井等附屬建築，其中水井兩口，分別放在戟門外左右兩側，地位相當顯著，為了保護水井，同時也為了建築群體環境之需要，特建井亭保護。水井井台為六角形，

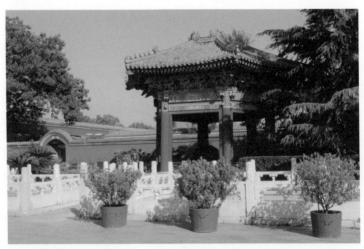

北京太廟井亭

井亭亦為六角形，六根立柱用斗拱支撐着六邊形藻井，屋頂為六角盝頂，簷柱柱間皆臨空，下設坐凳，上覆黃琉璃瓦頂，整體造型端莊穩重，成為太廟建築群中有機的一部分。

北京太廟
井亭內水井

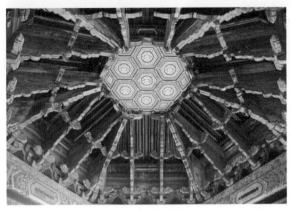

北京太廟
井亭內藻井

在南方鄉村，水井很普遍，但很少見到有井亭的，而在雲南西雙版納傣族聚居的鄉村中，卻見到一種特殊的井亭，亭子不大，其形取之於南傳佛教覆盆式佛塔的一部分，亭身為尖形覆盆扣蓋在井台上，高達二至三米，亭身上置剎頂，在覆盆狀的亭身上開尖券式門洞，供人入亭內打水。這類井亭純屬民間創作，覆盆有高低大小之分，有的如尖頂帽，有的如氈包帳篷，亭剎有的為須彌座，有的如小佛塔，有的如佛塔之多層相輪，有的還在井亭門側設置一蹲立的怪獸作守衛，亭身及亭剎上還繪以紅紅綠綠的花紋。這些多姿多彩的井亭成為傣族村落中的一道引人注目的景觀。

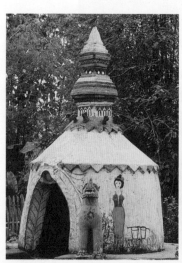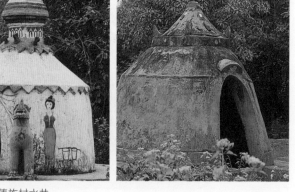

雲南西雙版納傣族村水井

亭亭相依

——記江蘇蘇州拙政園之亭

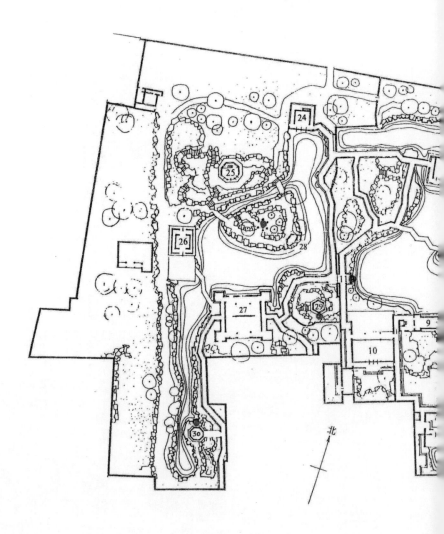

北

江蘇蘇州拙政園是列入"世界文化遺產名錄"的蘇州園林中很重要的一座古園。它位於蘇州老城東北，佔地面積六十二畝，為蘇州私家園林中規模最大者。

　　據史料記載，拙政園位於城市低窪處，水源豐富，所以自三國、唐宋時期，這裏都曾建有住宅。明正德四年（1509 年），曾任御史的王獻臣，吳縣人，因官場失寵，被降職而歸隱，定居家鄉蘇州，將此處建為宅園，取晉人潘岳《閒居賦》中："灌園鬻蔬，以供朝

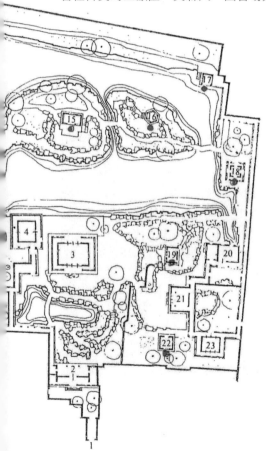

1. 園門　2. 腰門　3. 遠香堂　4. 倚玉軒

5. 小飛虹　6. 松風亭　7. 小滄浪

8. 得真亭　9. 香洲　10. 玉蘭堂

11. 別有洞天　12. 柳蔭曲路　13. 見山樓

14. 荷風四面亭　15. 雪香雲蔚亭

16. 北山亭　17. 綠漪亭　18. 梧竹幽居

19. 繡綺亭　20. 海棠春塢　21. 玲瓏館

22. 嘉寶亭　23. 聽雨軒　24. 倒影樓

25. 浮翠閣　26. 留聽閣

27. 三十六鴛鴦館　28. 與誰同坐軒

29. 宜兩亭　30. 塔影亭

蘇州拙政園平面圖

夕之膳，是亦拙者之為政也”之意，將宅園定名為“拙政園”，此當為該園之創建年代。此後，該園數易其主，先後曾為徐姓宅園、清代道台衙門、太平天國忠王府、八旗奉直會館等，園中建築、山石、植物亦有改動，直至 20 世紀 50 年代初才將該園中、西兩部分按舊貌修復公開開放。由於該園東部大部分為後建，所以多以中、西兩部分作為拙政園之主體。

在這裏，我們也以中、西兩部分作為觀察與分析的對象，但並非考察它的全部而只局限於園中的亭子部分，分析這些亭子在拙政園經營與造園過程中所起的作用，考察它們如何成景點，又如何相互依托而造成多變景觀的。

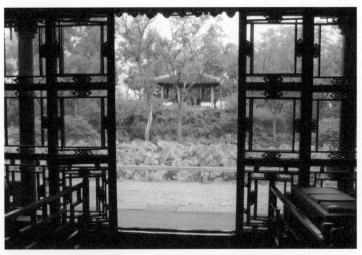

蘇州拙政園遠香堂內觀亭景

拙政園中部的入口在正南面，進入園門與腰門，面前一座假山，應用中國園林"先抑後放"的傳統手法，繞過假山，進入中心區，眼前為之一亮，園中中心建築"遠香堂"居於中央。這是一座長方形的四面廳，面闊與進深均為三開間，柱間安槅扇，此處槅扇與一般的槅扇不同，它不分槅心、裙板與條環板，而是上下均分為三塊，全部安玻璃，為的是便於從堂內向四面觀景。內柱之外還有一圈五開間的外廊，堂前有寬敞平台直至水面，水中滿植荷蓮，因此取宋人周敦頤《愛蓮說》中："草木之花可愛者甚繁，而獨愛蓮之出淤泥而不染…… 香遠益清，亭亭淨植…… 花之君子也"之意，將此廳堂取名"遠香堂"。

　　打開拙政園平面圖，可以清楚地看到西部園林之佈局，以遠香堂為中心，園中大小亭子九座，眾星拱月般散佈在廳堂四周，為了敘述方便，我們將它們分作四組，即廳堂之北、東、東北、西各成一組分別介紹。

遠香堂北面諸亭

　　拙政園西部的總體佈局是南部為陸地，北部為水池，但陸地中又引入水灣，水面中又有三座小島，形成陸地、水面相互穿插的局面。遠香堂位居陸地中央，面對水池，視野開闊，水池中並列三島，島之間有石橋或陸地相連，中、東二島上有土

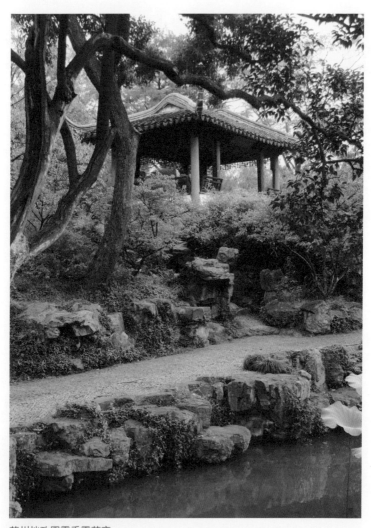

蘇州拙政園雪香雲蔚亭

石堆山，西面小島為平地，而就在這三座小島上多置亭一座，各成為島上主景。

中央小島上為雪香雲蔚亭，雪香指梅花，因梅花花香色白，又多在雪中開放；雲蔚指林木茂盛，所以亭四周林木茂密，又種植梅樹數株。亭呈長方形，面闊三開間，進深一間，四根角柱為石柱，上覆歇山式屋頂，柱間設有坐凳欄杆。正面屋簷下懸橫匾，上書"雪香雲蔚"四字，簷柱上掛有對聯："蟬噪林逾靜，鳥鳴山更幽"，這是用蟬噪、鳥鳴來襯托對比林之靜與山之幽，表露出園主人追求隱世的一種意境。此亭位居中央小島之頂，三亭並列於遠香堂之北。

自雪香雲蔚亭觀望遠香堂

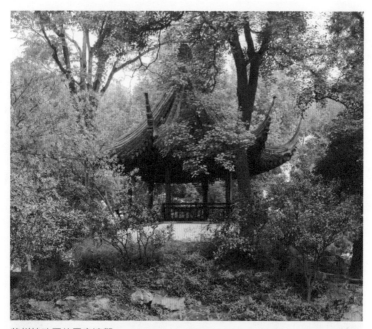

蘇州拙政園待霜亭遠觀

蘇州拙政園待霜亭匾額

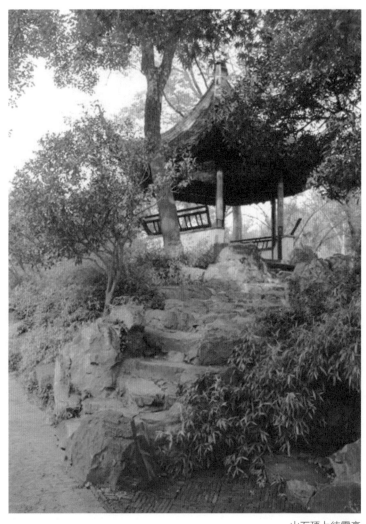

山石頂上待霜亭

待霜亭位於東小島山頂，島有石橋分別與中島和東岸相連。唐代韋應物有詩句"洞庭須待滿林霜"，說的是洞庭山產橘，滿山橘子須待霜降以後才變紅，小島上原植有橘樹十餘株，所以小亭取名"待霜"。亭呈六角形，柱間設坐凳欄杆，頂為六角攢尖，六隻屋角飛翹入雲天，坐落在黃石堆砌的山上，形象生動。

荷風四面亭位於西面小島中央，小島面積很小，四面臨水，滿塘荷花，故稱"荷風四面亭"。亭為六面形，攢尖頂，自亭中四望，南可見香洲，北可見園中另一主要建築見山樓，東望雪香雲蔚亭，西望別有洞天門，廳堂樓閣隱見於垂柳之中，所以亭柱上有楹聯一副"四壁荷花三面柳，半潭秋水一房山"。拙政園中部可以說是園中有水，水中有島，島上有亭，三亭並列，相依相襯，它們與對岸的遠香堂、倚玉軒共同組成為園中主景區。

遠香堂東面亭

遠香堂東側堆有土山，以黃石抱土，拾級而上，至山頂有亭一座名為"繡綺亭"。

杜甫詩句"綺繡相展轉，琳琅愈青熒"，因此處居高臨下，可觀賞四周綺繡之景，故取名"繡綺亭"，亭呈長方形，面闊三開間，進深一間，上覆歇山式屋頂，正面屋簷下懸"繡綺亭"

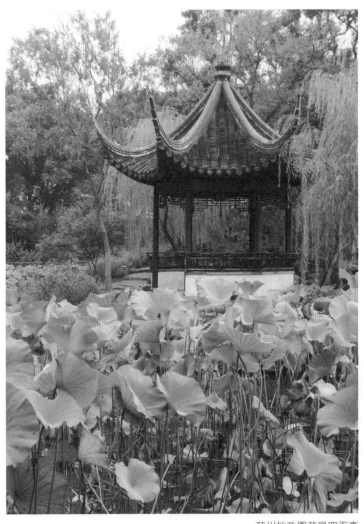

蘇州拙政園荷風四面亭

自荷風四面亭觀見山樓

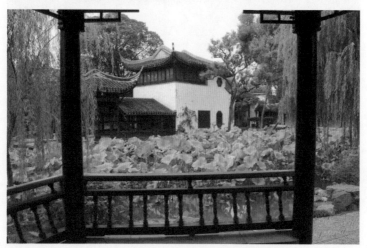

自荷風四面亭觀香洲

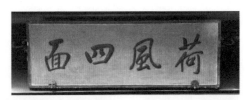

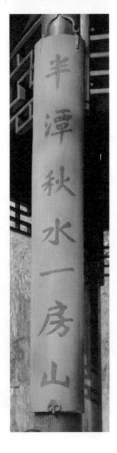
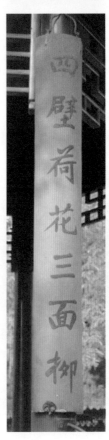

荷風四面亭
匾和楹聯

橫匾，簷柱上楹聯一副：“生平直且勤，處世和而厚”。後簷柱中央開間立牆，牆上開空窗，以窗外植物組為窗畫，窗上有“曉丹晚翠”橫匾，窗兩側有對聯“露香紅玉樹，風綻紫蟠桃”。這些楹聯、橫匾不但形容此處朝霞、暮色、玉樹、蟠桃的美景，而且還表達出園主人為人處世的理念。

人處亭中，西望遠香堂側景，南有枇杷園，北望園東北區的梧竹幽居與綠漪二亭歷歷在目，亭旁古木竹叢，連片牡丹，的確是一處成景、得景皆繡綺之處。

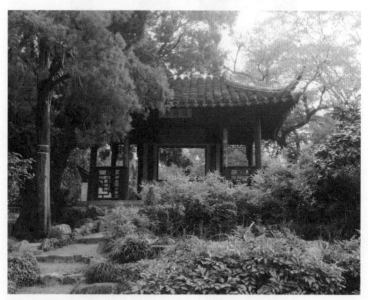

蘇州拙政園繡綺亭

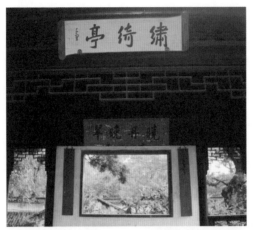

繡綺亭近景

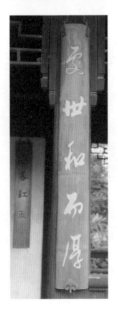

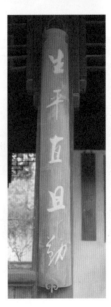

繡綺亭楹聯

繡綺亭之南坡下即為枇杷園小院，院內植有成片枇杷樹故名，有玲瓏館居於小院中心，在館之南，築有小亭一座，亭呈方形，單開間，上覆攢尖頂，亭之東、西、北三面柱間設美人靠椅，南面即亭之背面築磚牆，牆上開一空窗，窗後置太湖石及竹叢，猶如一幅青綠竹石畫嵌入亭中，兩側懸對聯一副"春秋多佳日，山水有清音"，上有"嘉實亭"橫匾。人坐亭中，仰望有繡綺亭作對景，亭側滿植枇杷樹，每到初夏，滿掛金黃色嘉美果實，故取名"嘉實亭"。此亭雖不獨立成景，但卻為賞景之好去處。

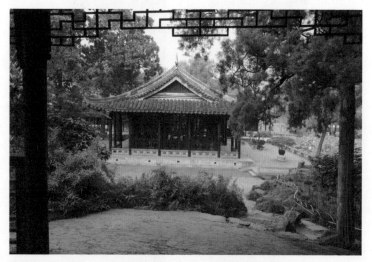

自繡綺亭觀遠香堂

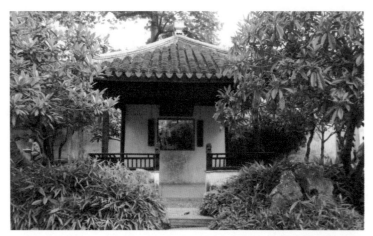

蘇州拙政園嘉實亭

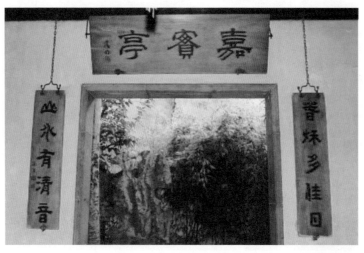

嘉實亭內牆窗

遠香堂東北二亭

登至土石山上繡綺亭，往北望即可見位於園東北角之兩座亭，近處為梧竹幽居亭，遠者為綠漪亭。

梧竹幽居亭位於園東牆下，面臨水池，先說亭之名，唐代詩人羊士諤在《永寧小園即事》詩中有："蕭條梧竹下，秋物映園廬"句，故取名"梧竹幽居"亭。

亭側植有梧桐香竹及楓樹。梧桐樹高、葉大，桐花呈紫素白色，風過花落鋪地，一片清新，民間傳說，鳳凰非梧桐不

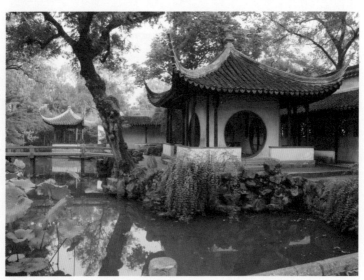

梧竹幽居亭與綠漪亭

棲，鳳凰為百鳥之王，象徵富貴吉祥，所以有“家有梧桐樹，何愁鳳不至”之說，梧桐有了招鳳凰之美譽，更受人喜愛。青竹四季常青，竹身腹空有節，可彎而不可折，剛柔並濟，它與松、梅並列稱為“歲寒三友”，可謂植物中之高品，深受文人喜愛，在古代可以說居必有竹，無園不植竹。所以梧、竹相加富有聖潔風雅之意，構築了文人幽居的理想環境。

再看亭之形，此亭雖為簡單之四方亭，但造型特殊，亭之常形多為四面臨空，柱間多不設牆與門窗，便於遊人休息與觀景。而此亭四周設內外兩圈立柱，外圈每面四柱三開間，中央開間寬，兩側間窄，柱間不設門窗，只有低矮的磚築坐凳。而內圈為兩柱單開間，四面柱間皆置實牆，又在牆上開圓形洞門，所以在總體造型上可以說是虛中有實，實中有虛，虛實結合。

此亭位於東面牆根，向南北西三面皆可觀景，南北可觀繡綺和綠漪二亭，向西近有待霜亭，中有雪香雲蔚亭與遠香堂，遠有荷風四面亭乃至西園之界廊，可謂景觀十分豐富，而此種景觀通過亭中圓洞門，更呈顯出變化多端之景象，有呈圓形框景的，有呈雙圓套景的，也有呈一對眼睛形的組景的。

整座亭子雖然造型比一般亭子複雜，但由於用了白牆、素柱，亭上覆蓋着四角攢尖屋頂，坡度平緩，四角起翹，所以整體上亦顯端莊清新而無繁縟之感，從而使梧竹幽居亭成為園東北景區的中心景觀，同時又是全園賞景的佳處。

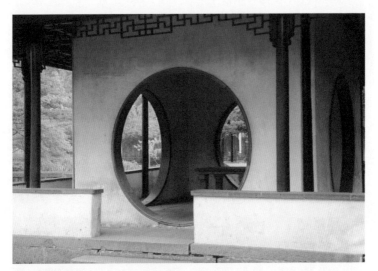

梧竹幽居亭近景

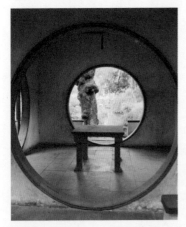

梧竹幽居亭圓洞門

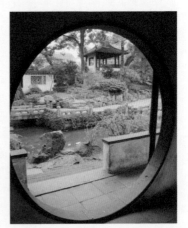

自梧竹幽居亭觀繡綺亭

綠漪亭位於園之東北角，背牆臨水，亭之前半伸入水中。亭前水塘綠萍，亭後叢叢青竹，滿目綠色翠漪，故取名為"綠漪亭"。亭呈四方形，四面單開間，柱間下設美人靠椅，上有"卍"字形掛落，柱上楹聯一對："鶴髮初生千萬壽，庭松應長子孫枝"。園主人是借用青松、仙鶴象徵自身的長壽與子孫的連綿。紅柱、綠聯、白粉基牆、四角起翹的攢尖頂，使小亭端莊而靈巧，成為園東北一重要景觀，同時又可左觀梧竹幽居亭，右看待霜與雪香雲蔚二亭，真可謂亭亭相望又相依，好景連連看不盡。

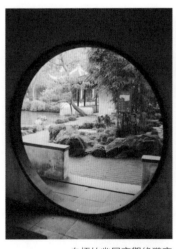
自梧竹幽居亭觀綠漪亭

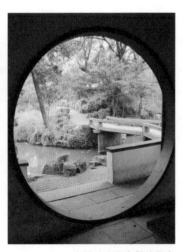
自梧竹幽居亭觀待霜亭

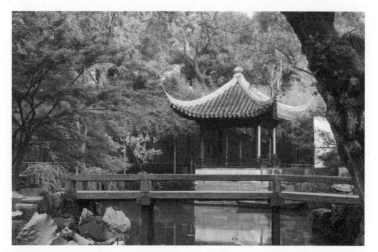

綠漪亭

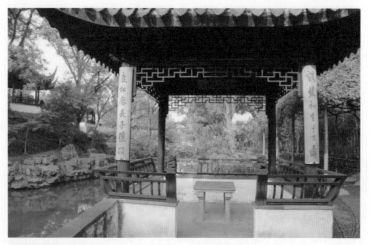

綠漪亭近觀

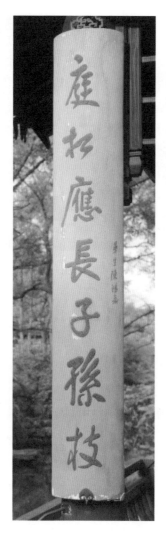

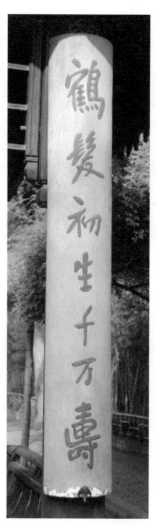

庭松應長子孫枝

鶴髮初生千萬壽

綠漪亭楹聯

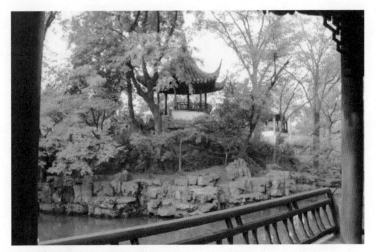

自綠漪亭望待霜亭、雪香雲蔚亭

遠香堂西南雙亭

　　拙政園中部水、陸各佔一半，但水池於南面分出一支流嵌入陸地，於遠香堂之西北形成為相對封閉的小景區，水池支流上橫架廊橋取名"小飛虹"，廊橋以南更有名為"小滄浪"的水閣三間橫跨水面，成為水上主景，在廊橋與水閣之間的水池東西各有一亭隔水相望，東為松風亭，西為得真亭。

　　得真亭位於小飛虹廊橋西端，《荀子》曰："桃李茜粲於一時，時至而後殺，至於松柏，經隆冬而不凋，蒙霜雪而不變，可謂得其真矣。"園主人將此亭取名"得真"，以表示不求一

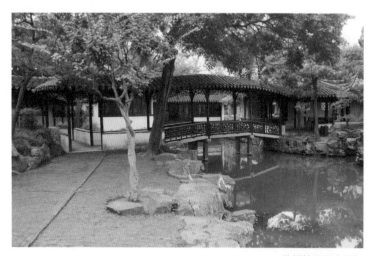

蘇州拙政園小飛虹

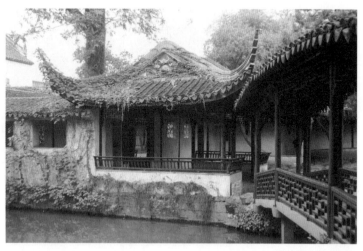

蘇州拙政園得真亭

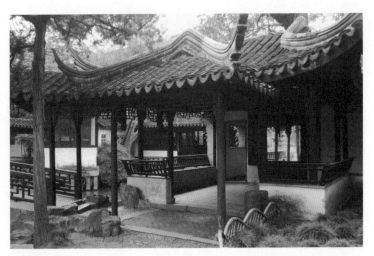

得真亭近景

得真亭內鏡面牆

時榮華富貴而求如松柏之真的人生態度。亭面闊三間，進深一間，在正面的中央開間伸出抱廈一間，側面正與廊橋相接。亭背面與遊廊相通直達水閣小滄浪。

在亭背面的中央開間的牆上安鏡子一面，藉鏡面之折射能見到四方園景，使小亭增大了視覺空間，此類牆上嵌鏡面常在園林中應用，在蘇州網師園的月到風來亭和同里鎮退思園的廳堂都能見到，被稱為"鏡畫"，這類鏡畫與牆上開空窗的窗畫相比，窗畫的畫面內容固定，大多由堆石與植物組成，它們因一日時辰的變化而會產生明暗與光影的不同，有些植物花草還會因四季之更換而有色彩之變化，而鏡畫除了上述這些變化之外，還因人對鏡畫不同觀察位置而能觀賞到完全不同內容的景觀畫面。

松風亭位於得真亭對面，亭身跨入水中，亭下由立於水中之石柱支撐。松樹樹齡長，樹姿挺拔，不畏嚴寒，四季常青，與梅竹並列比喻人格之剛直高尚，為文人喜愛。每當秋月當空，風入松林發出呼嘯聲更顯蕭蕭之意境，故文人也喜聽松風之聲。原亭邊植有松樹，此亭乃聽松風處，亭內懸有一匾，上書"一亭秋水嘯松風"。亭呈方形，臨水之三面柱間，下置檻牆，上設槅扇窗，攢尖屋頂，四角飛翹插雲，所以又稱"松風水閣"。此小滄浪景區地處中園西南一角，自成為一水景，小園與外界相對隔離，因此得真、松風二亭彷彿隱藏於內，二亭各

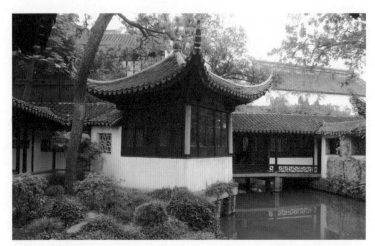

蘇州拙政園松風亭

自成景，又隔水相依，互為對景，為景區增色不少。

拙政園西部諸亭

　　拙政園西部也是老園重要組成部分，它的面積只有中部的一半，園內水面與陸地也大約各佔二分之一，水面的東西兩側呈狹長形，園中部有一較大水面左右相連，土石堆山集中在園的中心與東南角地區，山坡水邊散置亭台樓閣，從總體來看，西部景觀顯得比較緊迫，不如中部那樣疏朗，在諸多建築中有亭子四座。

　　拙政園中、西兩部分之間，有一道從北至南的界牆相隔，

緊貼着界牆兩邊都築有遊廊，也稱為"牆廊"。位於界牆的中部，有門洞作為進入西部的主要入口，取名"別有洞天"。在道教中將仙境稱為"洞天"，乃眾仙人所居住的地方，當然是宮殿良苑，環境十分美好之處。在這裏將通往西區之門稱"別有洞天"，自然是形容西部園林美如仙境，正對園洞門將廊子向外凸出一開間而成為亭，稱為"廊亭"，此亭一半為廊，一半為亭，所以也稱"半亭"。

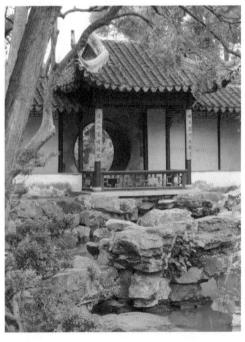

蘇州拙政園別有洞天門亭

廊子本為聯繫建築之間的通道，人行廊中能遮陽避雨雪，廊柱之間雖也有設坐凳的，但終非久停觀景之地，所以往往多在廊子的轉折處或長廊的中段，將廊屋擴大而成為亭，以使遊人停下來休息與觀賞園景，所以這類廊亭經常見到。此處廊亭前臨水池，後有洞門，前簷柱上有楹聯一對："喚我開門對曉月，送人何處嘯秋風。"黑柱、紅欄、綠聯，上有飛簷起翹，半亭一間不但裝扮了洞門，而且還成了界牆上的一個景觀。

　　進洞門，左邊即為土石山，山上立一宜兩亭。唐代詩人白居易欲與友人元宗簡結鄰而居，住屋牆邊植有柳樹，每當春日楊柳葉綠報春，兩家可共同觀賞，因而作詩相贈"明月好同三經夜，綠楊宜作兩家春"。宜兩亭位於臨界牆的土山上，居高臨下可俯視西園風光，同時又可越過界牆，觀賞到中部園林之亭台樓閣，因此以"宜兩"名，亭呈六角形，柱間設滿楣扇，屋頂攢尖、屋角起翹，位居山頂，隔長池與倒影樓南北相望，互為對景，由園北南望，隔着水廊，亭影落入池中，蔚然成景。

　　西部另一塔影亭位於園之西南角，此處為西園向南伸出一角，地帶狹長，但池水仍引流至此，塔影亭即立於端頭，八角形的亭身，尖尖的亭頂，高翹的屋角，組成輕巧的造型，亭身與水中之塔影相接，好似修長的佛塔倒影，因此命名為"塔影亭"。西園一角，孤亭一座，自然成了園中重要景觀，隔着長池，又見留聽閣，亭閣相依，南北對峙。

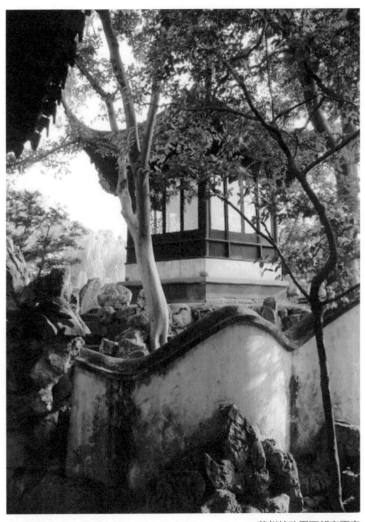

蘇州拙政園西部宜兩亭

宜兩亭槅扇

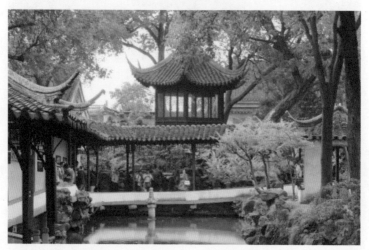

宜兩亭遠觀

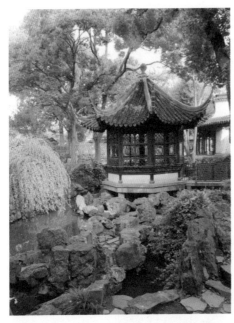
蘇州拙政園塔影亭

在西部園之中央土山上有一小亭名"笠亭"，亭呈圓形，頂為圓形攢尖，筒瓦成束，很像農夫之笠帽，山下望之，猶如漁翁頭戴笠帽站立於樹叢之中，成為園中一景。

拙政園作為蘇州的一座古老園林，雖數易其主，園林從佈局到建築植物也幾經變動，但總體上仍繼承與把握了中國山水園林的傳統，充分應用山、水、植物、建築這四大造園要素，在有限的地段裏創造出具有自然山水之趣的園林環境。從現在的園內狀況可以明顯地看到，當年造園者在造園過程中也充分

地應用了亭子這一類型的建築，現有亭子十餘座。從它們的所處位置、亭身形態到亭子的命名和楹聯內容都經造園者精心經營和推敲。亭子或處山頭，或臨水池，亭亭相依，使今日遊人徜徉其間而靜心觀賞，不但能從那一處處景觀領悟到其中的人文內涵，而且還能從中得到中華傳統文化的薰陶，亭子在這裏的確發揮了它們在物質和精神雙方面的作用。

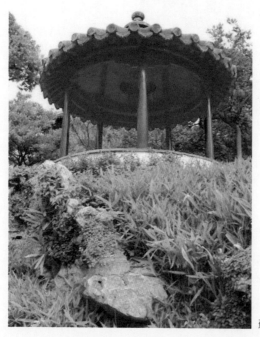

蘇州拙政園西部笠亭

亭亭相望

—— 記北京頤和園之亭

頤和園位於北京西北部海淀區，原名清漪園，始建於清乾隆十五年（1750年），是清朝廷所建大型皇家園林中最後的一座。

清咸豐十年（1860年），英法聯軍入侵中國，佔據北京，對西北部皇家園林進行了大規模的野蠻掠奪與焚毀，清漪園遭到嚴重破壞，直至清光緒十四年（1888年）才得以重建，並改名為頤和園，這是在京西皇家園林中唯一得到重建和至今保存得最完整的一座皇園。由於頤和園全面地展示了中國古代造園藝術之精華，表現出中國自然山水園林造園的理念，因此於1998年被聯合國教科文組織列入"世界文化遺產名錄"。

頤和園佔地面積為二百九十公頃，它與北京圓明園、河北承德避暑山莊相比，其面積大小位居第三。皇家園林如果和私家園林相比，它的特徵第一是功能多，第二是面積大。皇家園林尤其是離宮型的皇家園林需要具備供封建帝王在園內上朝理政、敬神拜佛、生活、休息、遊樂等多方面的需要，因此，在頤和園內有專供皇帝上朝的宮廷建築群，供皇帝敬神拜佛的大小寺廟十座，以及大量的生活、遊樂建築共計八十餘處。從建築的類別、大小規模及數量都是私家園林不可相比的。頤和園面積雖不及圓明園（三百四十公頃）、承德避暑山莊（五百六十四公頃）大，但如果與蘇州私家園林中面積最大的拙政園相比，拙政園佔地四點一公頃，只相當於頤和園的七十分之一。

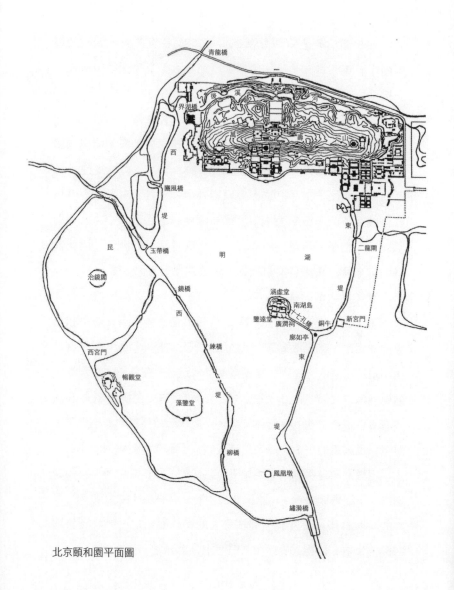

北京頤和園平面圖

青龍橋

界湖橋

西

圖風橋

堤

昆

玉帶橋

明 湖

鏡橋

西

治鏡閣

練橋

堤

西宮門

暢觀堂

藻鑑堂

柳橋

東

二龍閘

堤

涵虛堂
南湖島
鑑遠堂 廣潤祠 七孔橋 銅牛 新宮門
廊如亭

東

堤

鳳凰墩

繡漪橋

頤和園作為皇家園林既要有皇室建築之宏偉氣魄，又需具備山水園林之意境，在這樣大的園林中，如何應用亭子這類小型建築來打造景觀，這是值得注意和分析的。

　　頤和園現有亭子近四十座，如果加上被毀至今未恢復的亭子則達五十餘座，它們有大有小，分別被安置在寺廟、園林等建築群體之中，也有少數獨立成景的，為了方便將它們分為在寺廟中、小型園林（即園中之園）中、建築群體中，以及廊亭、橋亭和獨立成景之亭這樣幾類分別介紹。

寺廟中之亭與獨立成景之亭

　　佛寺建築在頤和園中不但數量多而且規模也大。其中最主要的佛香閣與須彌靈境建築群，分別居於萬壽山前山與後山的居中位置，依山勢而建，它們集中顯示了皇家建築之氣魄，所以比園內宮廷區的仁壽殿更為顯著。尤其前山的佛香閣，它與閣前的排雲殿，閣後的智慧海無樑殿、眾香界琉璃大牌樓組成群體，位居萬壽山中央面向昆明湖，成為全園的標誌。

　　在這樣龐大的建築群中如何應用亭子呢？在各地的佛教寺廟中，亭子多用作鐘亭與鼓亭，進入佛寺的山門後，在大殿前面的左右兩側，多設有鐘與鼓者，於是建亭以保護之，四面臨空之亭，既便於擊鐘擊鼓，又便於使鐘鼓聲得以揚飛四方。但

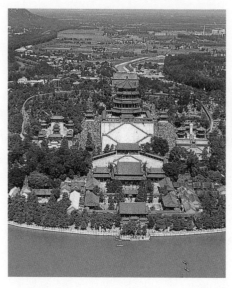

北京頤和園萬壽山中央建築群

佛香閣前既無鐘又無鼓，卻建了兩座亭子分列閣之左右兩側。東側名"敷華"，西側為"擷秀"，二亭形制相同，均為方形亭，四面均三開間，柱間安槅扇門與窗，重簷攢尖頂，其裝飾與佛香閣相同，大紅的立柱與門窗，簷下青綠彩畫，亭頂覆黃琉璃瓦、綠瓦剪邊，黃琉璃寶頂。

宏偉的佛香閣位居高大的石座之上，在石座兩側用黃石堆出高高的石山，兩亭建於石山之頂，位置臨近佛香閣石座，而比石座面低。由於石山與光潔的閣座形成的對比，從而使兩亭體量雖小，但形象也很顯明，它們如同佛香閣的左右雙臂，像

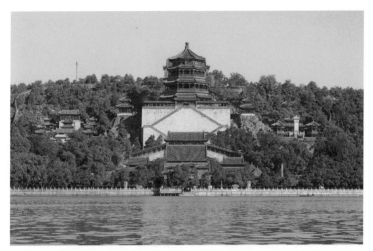

北京頤和園萬壽山前山中央建築群

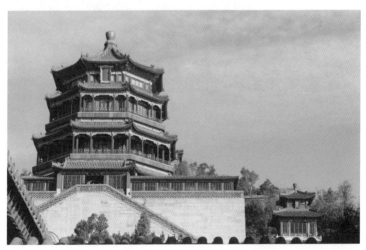

北京頤和園佛香閣及敷華亭

亭亭相望　　**171**

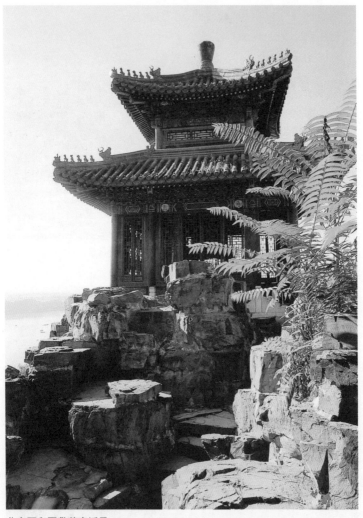

北京頤和園敷華亭近景

雙獅守門似的護衛在高閣兩側。當然二亭除了在中心建築群中起着中軸對稱的構圖作用之外，同時也有觀景、得景的作用，站立亭中能夠盡收四方湖光山色，所以取名“敷華”，有春日之華意，“擷秀”有集取山水秀色之意。

在萬壽山前山中央，除了佛香閣之外，在其二側還有兩座佛廟，其東為轉輪藏，其西為寶雲閣。在這裏特別值得介紹的是寶雲閣佛寺，因為這座佛寺可以說是由亭子所組成，並且還以亭子作為中心建築，寶雲閣面積不大，呈四方形，中心為主殿寶雲閣，四面有配殿，並以圍廊相連，在圍廊四角各建一座

北京頤和園擷秀亭近景

方形角亭。

　　中心寶雲閣實際上為一座方形亭，四面均為三開間，東南西三面的當心間為四扇槅扇門，兩次間為槅扇窗，殿中供佛像，重簷歇山頂，正脊兩端有龍形正吻，脊中央立一座喇嘛塔。此殿特別之處在於全部構件均為銅製，製作十分精美，槅扇上槅心部分為雙交四椀櫺花槅，裙板上有如意紋；槅扇窗下檻牆滿鋪六角形龜背紋，每一塊六角形中皆有團花裝飾；處在

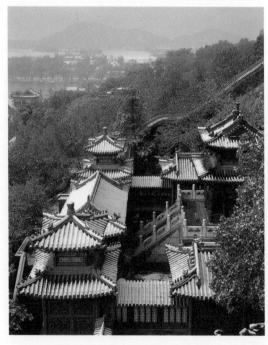

北京頤和園寶雲閣
佛寺

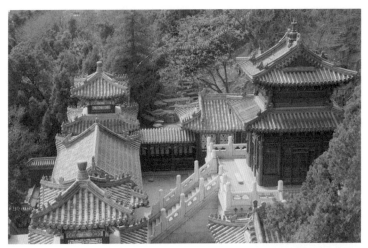

北京頤和園寶雲閣之角亭

北京頤和園寶雲閣之石壁

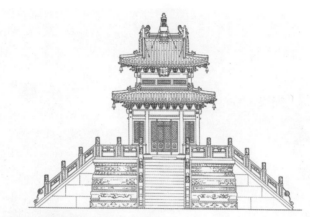

北京頤和園寶雲閣（銅亭）立面圖

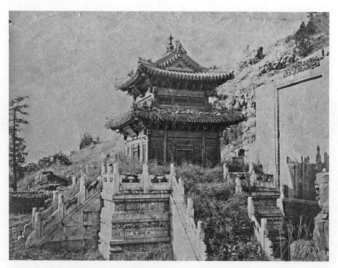

1860 年清漪園被毀後之寶雲閣（銅亭）

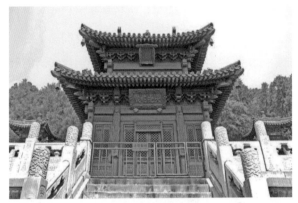

修復後之銅亭

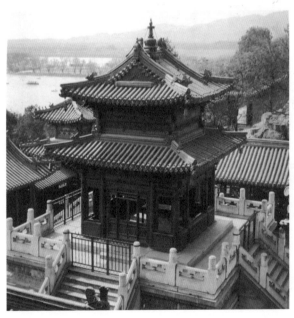

北京頤和園時
期銅亭

正脊中央的喇嘛塔做工也很細，須彌座、塔身多層相輪，日月形塔剎各部分俱全，塔肚上還附有獸頭雕飾；寶雲閣上上下下各部件、各種裝飾全部用銅製作鑄造，使它成為國內各地銅殿中的精品。因為其形為亭，所以又稱"銅亭"。

1860 年當英法聯軍焚燒清漪園時，因其為銅製，未遭毀壞，但 1900 年八國聯軍進佔頤和園時，亭上四周銅製槅扇皆被掠奪而去，1945 年抗日戰爭期間亭中銅製供桌又被日軍奪走，

銅亭局部 —— 槅扇

銅亭局部 —— 檻牆

銅亭正面匾額

銅亭正面匾額

幸好當銅桌運至天津時，日本宣佈戰敗投降，銅桌方得以安全運回。1993 年和 1996 年，美國、法國有關單位又設法將當年被奪走的銅亭槅扇送回，銅亭才得以恢復原貌。

　　銅亭通高七點五米，坐落在高高的兩層須彌座上，形象突出。四周配殿及迴廊均覆以綠色琉璃瓦，後殿下的高大石壁為喇嘛誦經時懸掛佛像處。由於佛寺建在萬壽山山坡上，山勢較陡，因此佛寺後殿與前殿處在不同的平台上，呈現出前低後高，兩側以坡形廊上下相連，這樣一來，使佛寺得以全方位、立體地展示於萬壽山腰。

銅亭屋頂喇嘛塔

下面要介紹的是知春亭與廓如亭，之所以要將它們與萬壽山上幾座佛寺中亭子一起介紹，是因為這兩座獨立成景的亭子，都處於頤和園昆明湖東面的堤壩上，一前一後都隔着昆明湖與萬壽山遙遙相望。

　　在頤和園東堤北端，有兩座小島伸入水中，有石橋與東岸相連，小島四周散植楊柳。在北方，除松柏等少數樹種為四季常青之外，其他樹種皆為冬季葉落春又發，其中柳樹秋冬落葉較晚，而逢春出葉最早，它與開花最早的桃樹花相配成“桃紅柳綠”，成為北方初春的象徵。就在楊柳圍繞的小島中央建有一亭，在亭中既能觀賞近處的碧綠柳芽，又能遠望遠處西堤沿岸

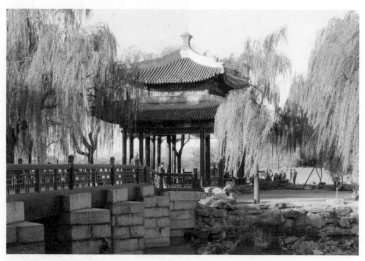

北京頤和園知春亭

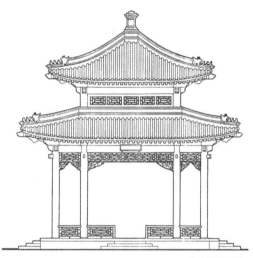

北京頤和園知春亭立面圖

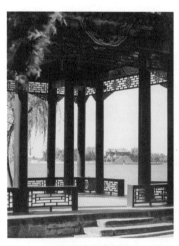

自知春亭遠觀萬壽山、西堤

自萬壽山佛香閣遠望知春亭

亭亭相望　　181

的柳綠如煙，所以此亭取名"知春"真乃名實相符。

知春亭呈方形，四面皆四柱三開間，柱間下設坐凳，亭上重簷攢尖頂。知春亭位於昆明湖東北角，成為佛香閣上遠望東南的一處重要景觀，一年四季，或早或晚，或晴或雨，都能見到旭日朝霞或波光粼粼中，知春亭與身後的文昌閣所組成的畫面呈現於眼下。

同時知春亭又是眺望園景的絕好去處，遊人站立亭中，自右往左，冉近處的樂春堂、佛香閣、排雲殿，隔西堤遠望玉泉山與西山，再回至園內的南湖島與十七孔橋，一幅頤和園所獨有的由湖光山色、殿堂樓閣所組成的園林長卷呈現眼前，在這裏充分顯示出小小一座方亭在龐大園林中所起的作用。

廊如亭位於頤和園東堤中部，距離北面的知春亭四百餘米，

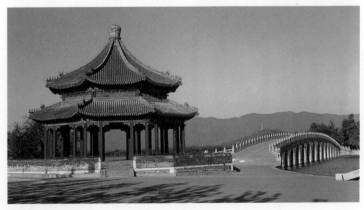

頤和園廊如亭

這是一座八面形，面積達一百三十平方米的大型亭式建築，有裏外三圈共四十根立柱，支撐着亭上的重簷攢尖式屋頂，整體造型碩大而穩重。頤和園東岸原來無圍牆，所以在廓如亭中北面可望湖山殿閣，東面可見平野田園，視野十分開闊，因而取名為"廓如亭"。

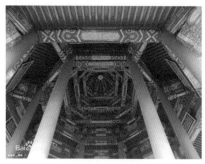

廓如亭內景

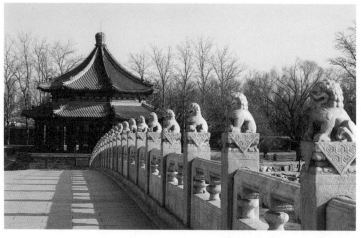

廓如亭與環境 ── 亭與石橋

這座亭在頤和園四十多座亭子中體量屬最大者，也是中國現存古代園林中最大的亭。它的體量所以如此之大，既為實用功能之需要，又有景觀構成的考慮。

頤和園南湖島上的廣潤寺，是清代帝王每年都要派大臣去祭拜的地方。南湖島位居昆明湖最大水域裏湖之中心，成為前湖區中心景點，同時南湖島又是觀賞四周湖山之最佳去處，所以清朝歷代帝王常來島上遊賞，島與東岸有大型石橋十七孔橋相連，位於橋頭之亭是專為帝后來南湖島時下轎之地，朝廷文武官員也在亭中迎送，有時帝后還在亭中與諸臣飲宴，因此同樣作為"亭者停也"之廓如亭，其規模必然要遠遠大於普通之亭。

再看景觀之需要，南湖島如果與知春亭所在小島相比，前者島身大，與東岸距離遠，因此特別選用了連券式石橋，橋身共有十七個券洞，因此稱"十七孔橋"。大島、大橋必然需要一座大亭相配，如今這島、橋、亭相互襯托組成一個整體，無論從萬壽山、西堤、東堤觀望，都成為昆明湖中的重點景觀。

園中園之亭

龐大的頤和園中有若干獨立成章的小型園林，稱為"園中園"，萬壽山後山東角上的諧趣園和霽清軒就是這樣的小園。

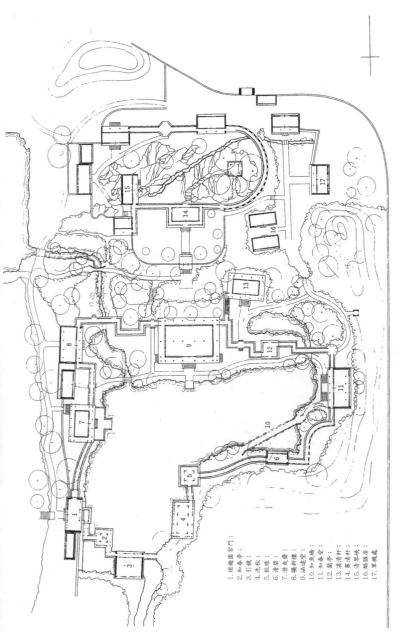

颐和园谐趣园霁青轩平面图

1. 谐趣园宫门：
2. 知春亭：
3. 引镜：
4. 洗秋：
5. 牧桥：
6. 清碧：
7. 澄爽斋：
8. 瞩新楼：
9. 涵远堂：
10. 知鱼桥：
11. 知春堂：
12. 兰亭：
13. 湛清轩：
14. 寿萱轩：
15. 清琴峡：
16. 饮绿水亭：
17. 军机处：

亭亭相望　185

諧趣園原名惠山園，是仿照江蘇無錫惠山下的寄暢園建造的。寄暢園是江南名園，清代乾隆皇帝下江南巡視時曾駐居其中，乾隆十分喜愛這座富有山林野趣的小園，遂令隨行畫師將園林畫下，在建造清漪園時，特選擇萬壽山東北角一塊低窪地仿建出一座小園，命名"惠山園"。

惠山園經嘉慶時期改建，加建了一些建築，1860年被英法聯軍燒毀後，又經光緒時期重建成今日見到的現狀，雖說已不如當年惠山園所具有的自然野趣，但仍體現了江南園林之情趣。全園面積不大，僅佔地零點八公頃，小園以水面為主，環繞水池四周，錯落地安置樓堂廳館，形成一個隱蔽逸靜的山水

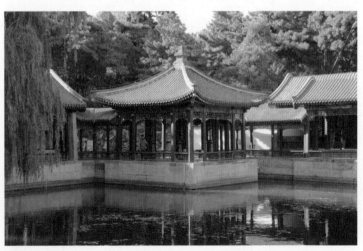

諧趣園知春亭

園林小環境。在環水而建的建築中，有亭子四座，它們分別是建於水中的知春亭、亭身一半探入水中的飲綠亭、近水而建的蘭亭和兩廊交匯處的圓亭。

知春亭位於小園西南角，建在水池中，四面臨水，有遊廊分別與宮門和引鏡相連，在亭之南隔出一個小水池。一年四季，冬去春來，人們可以憑“春江水暖鴨先知”而知春，也可憑聽雨聲、魚戲水而知春，此亭可環水戲魚，故取名“知春”，當年慈禧太后也曾在亭中釣魚。

飲綠亭位於水池東岸，亭身一半探入水中，其南緊鄰洗秋，有短廊相連，亭呈方形，四面均三開間，柱向下置坐凳，上有楣子作裝飾。簷柱之內又設四立柱，柱側安槅扇門一扇，亭頂用歇山捲棚式屋頂，亭下不用石台基而用立於水中的短柱支撐，使方亭彷彿漂浮水中，整體造型既空透又富有層次。

飲綠亭的位置其北與園中主要廳堂涵遠堂，形成南北中軸線，亭北的洗秋又與宮門形成東西軸線，因此飲綠亭與洗秋相組合正處於全園縱橫軸線的交叉點，成為園中主要景觀，同時飲綠亭又是自東而西環顧全園景觀的絕好景點。

蘭亭位於園北近水之處，這是一座保護乾隆皇帝御筆“尋詩徑”石碑的碑亭，亭呈方形，四面皆三開向，柱向遍置坐凳，亭上為方形攢尖頂，亭之東西兩面有遊廊通往其他廳堂，蘭亭成為遊人暫作休息和觀賞乾隆御碑的地方。沿着蘭亭東邊的遊

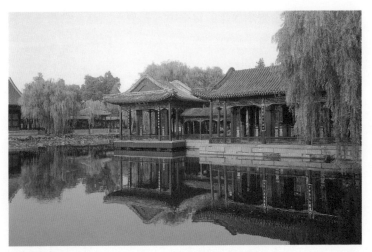

諧趣園飲綠亭

諧趣園蘭亭

廊通往園東知春堂的途中有一個垂直呈九十度的拐角，在這裏
特設置了一座圓形小亭，四周八根立柱，其上重簷圓形攢尖
頂，圓亭處於園之東北角，位置並不明顯，但因其具有園中獨
有的圓形造型而成為園內一小景。

諧趣園小圓亭

霽清軒緊鄰諧趣園之北，面積僅為諧趣園之一半，佔地零點四公頃，此園與諧趣園不同，是以山石為主，建築疏落，置於山石上下，保持了乾隆時期小園疏朗野趣的風格。園內有亭兩座，一方亭置於土石山頂，內外柱兩層，外簷柱間，下設坐凳，上有花板、垂柱、雀替組成的罩形裝飾，使方亭造型既空透又不失莊重。另一八角小亭位於園北坡下遊廊中段，是一座廊間之亭。園中二亭，一大一小，分別居於山上、坡下，各成為小園中一景。

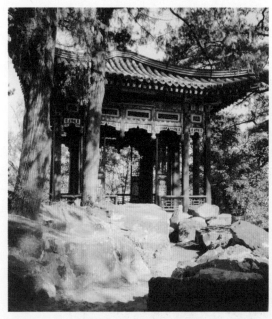

霽清軒方亭

廊亭與橋亭

　　廊亭即銜接於遊廊之亭。園林中的遊廊連接於廳堂樓閣之間，遊人步行廊中既可避免日曬雨淋，又可隨意觀賞園景，廊隨地勢與建築間距離有直廊、折廊、水廊、跌落廊與爬山廊之分，如果直廊過長，則常在直廊中段或於折廊轉折處插以亭子供遊人休息。因此廊亭成為園林中十分常見的一類亭子。

　　頤和園萬壽山前山腳下，有一條長廊自東往西，共計二百七十三間，全長七百二十八米，這是中國古代園林中最長的一條遊廊。儘管每間廊子的柱間都有坐凳，但終非遊人可安穩休息之地，所以在長廊上特建四座亭子，均勻地分置於廊中，使遊人可得到階段性的休息。七百二十八米的長廊可分為東、西、中三段，東西兩段呈水平狀平行於湖岸；中段因排雲殿建築群向前突出，因而使長廊也向前呈弓形突出於昆明湖岸。四座亭子即安置在東、西兩部分長廊之中段，兩亭相距約一百二十米，各以對鷗舫和魚藻軒兩座水榭為中心，對稱地分置左右。

　　四座亭子自東往西分別為留佳亭，取佳美之景常留住之意；寄瀾亭，取寄情湖水清流志之意；秋水亭，取清明澄澈如秋水之意；清遙亭，取遙望清波空明澈之意。四座亭子皆為八角形，東西兩間與長廊相接，南北四柱突出長廊之外，上覆重簷攢尖頂，體量大於長廊一倍，遊人經長廊行至亭中，不僅獲

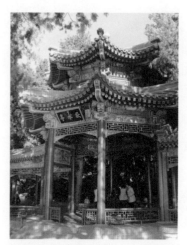

北京頤和園長廊秋水亭

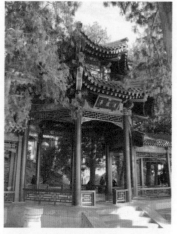

北京頤和園長廊清遙亭

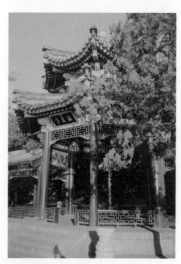

北京頤和園長廊留佳亭

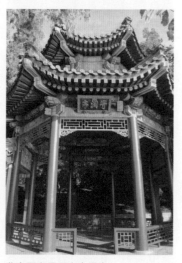

北京頤和園長廊寄瀾亭

北京頤和園長廊上四亭匾

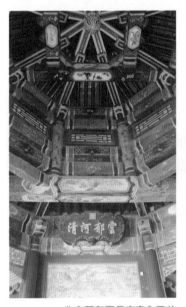
北京頤和園長廊亭內天花

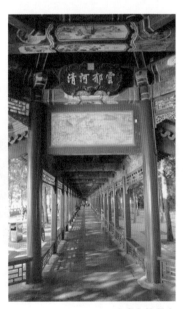
自亭內望長廊

亭亭相望　　193

得較大的休息空間，而且使視覺也為之一振。

橋亭即橋上之亭。頤和園主要的橋亭在昆明湖的西堤上。清代乾隆時期利用原有的甕山和山前的甕山泊建清漪園，將甕山泊擴大而成昆明湖，有意按杭州西湖的蘇堤在昆明湖中，留下了一條西堤由北而南將湖面分為裏湖與外湖兩部分。杭州西湖蘇堤築有六座橋，這裏的西堤上也建置了六座橋，不同的是蘇堤上的橋都是簡單的拱橋，而西堤的六座橋中的四座都在橋上加建了亭子。它們是由北而南的豳風橋、鏡橋、練橋與柳橋。

豳風橋位於西堤的北段，橋的位置東離萬壽山不遠，可以十分清晰地觀賞前山殿閣樓台之景，而亭西面即為頤和園的耕織區域，建有蠶神廟、織染局、水村居等構成一幅江南鄉村景

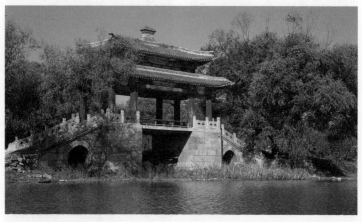

北京頤和園西堤豳風橋亭

色以示朝廷不忘農耕之根本。從亭中西望正可見這一片農耕水鄉之景，"豳風"為《詩經》中之一章，是記載我國奴隸社會從事農業勞動的史詩，描寫農耕桑蠶、織造、狩獵的情景，所以此橋特以"豳風"名之。

橋身呈長方形，長面四柱三開向，短面雙柱單開向，亭頂為重簷，四面坡，但頂上留有一小平面而成盝頂形，中央安矩形寶頂，遠視如攢尖屋頂。亭下為石築橋墩，二橋墩之間可通行船隻，南北兩面有台階下至堤面，在台階下又有涵洞，從而使橋的總體造型端莊又不顯厚重，此橋體量較大，在平坦的西堤上顯得突出，在背後的玉泉山和西山的襯托下，成為西堤上的一處重要景觀。

鏡橋位於西堤中段，取水清如鏡之意。在高高的石橋墩上豎立着由八根立柱支撐着的重簷攢尖頂的八角亭，在亭的南北有石階下至堤面，亭身與橋墩連為一體，總體造型穩重，頗具皇園建築風格。

練橋位於鏡橋之南，古時將漂白之布稱"練"，形容湖水如練，故以"練橋"名之。亭呈方形，上為重簷四方攢興頂，下坐石砌橋墩，開有高大方形涵洞以方便遊船來往，此橋亭體量亦不小，但比鏡亭和豳風亭顯得輕巧。

柳橋位於西堤南頭橋上，亭呈長方形，亭頂為重簷歇山捲棚頂。自橋上下至堤面的坡道較平緩，在台階之下，各開了並列

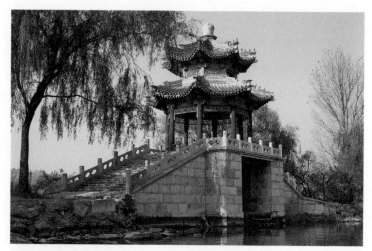

北京頤和園西堤鏡橋亭

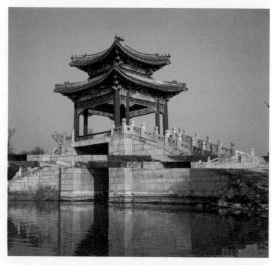

北京頤和園西堤練橋亭

的兩個券形涵洞，如此一來，使柳橋顯得端莊而輕盈。

　　西堤六座橋，有橋亭四座，有方形有矩形也有六角形，其頂有攢尖，有盝頂，也有捲棚歇山，這樣的多樣變化自然是造園者和工匠有意為之，使六座橋與亭均佈在西堤上，各具神態，它們好似一條長鍊上的幾顆寶珠，使西堤成為昆明湖上的一條帶狀景觀。

北京頤和園
西堤柳橋亭

頤和園還有一處橋亭，那就是位於萬壽山西端小有天與小西冷之間的荇橋。小西冷為昆明湖西北角湖水中一小島，它依靠荇橋與小有天相連，所以荇橋地位重要，體量也較大。亭為長方形，長邊四柱三開間，短邊單開間，有台階上下，台階分作上下兩台面，下層寬於上層，對過往遊人呈張臂歡迎之勢。亭頂與蕳風亭相同，用盝頂形式，中央立寶頂，遠觀如攢尖頂。為了使此橋顯著，在橋的東西兩頭各設牌樓一座，東西牌樓上各有題額"蔚翠"和"煙嶼"，有蔚然翠綠之色和煙霧瀰漫島嶼之意，均為對荇橋四周景色的描寫。

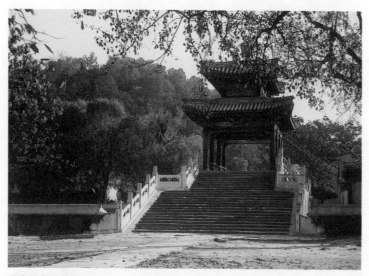

北京頤和園荇橋

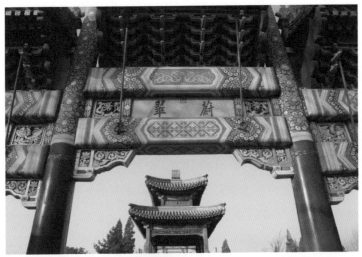

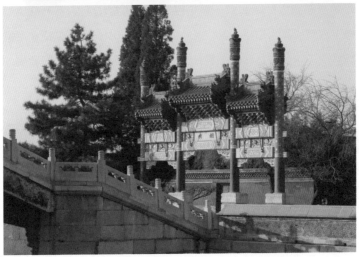

北京頤和園荇橋前木牌樓

建築群中之亭

　　在頤和園萬壽山前後山和昆明湖四周有眾多建築群組，除了宮廷區和宗教寺廟外均為遊樂性建築以外，這些群組有大者如南湖島、暢觀堂、畫中遊，有中者如清漪園時期散佈在後山的綺望軒、構虛軒等群組，也有小者如小有天、寫秋軒等。這些群組都由廳、堂、樓、館所組成，有遊廊相通，而亭子往往散佈其中，或為廊亭，或獨立山木之間供遊者休息觀景之亭。其中多數處於遊廊間，或於廊之中段，或於廊之盡頭，如前山的畫中遊、寫秋軒、邵窩殿，後山的綺望軒、看雲起時、賅春園皆如此，一座龐大的頤和園，數十座亭子散佈在山上山下，沿湖周邊，它們或隔水相望，或相望於山中林間，由此可見即使在皇家園林中，亭子作為休息、觀景之處也成為不可缺少的一類建築。

北京頤和園畫中遊立面圖

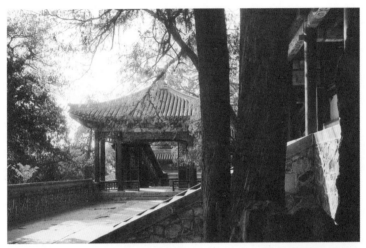

北京頤和園邵窩殿之亭

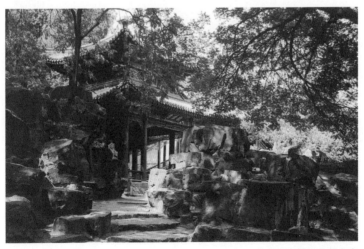

北京頤和園寫秋軒之亭

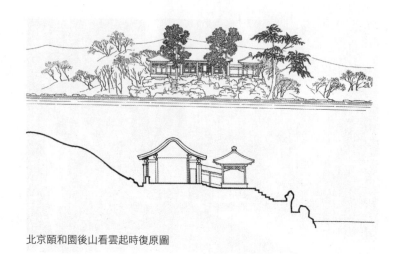

北京頤和園後山看雲起時復原圖

　　以上對各式各樣的亭子作了介紹，但與古代留存下來的，在全國各地的萬千座亭子相比，這只是極少的一部分。亭者停也，亭者景也，亭者情也，作為休息、觀景、傳情的亭子如今仍然在發揮着作用，因為從古至今，不論古代還是現代的人都需要休息、遊樂、觀景，都希望從形形色色的小亭子中感知到傳統文化。正因如此，在全國各地不知又新建了多少園林和風景區，不知道又建造了多少座新亭，亭子作為傳統建築的一部分，在現代生活中也將會保存並傳承下去。

責任編輯	許正旺
書籍設計	任媛媛

書名	亭子
著者	樓慶西
出版	三聯書店（香港）有限公司
	香港北角英皇道 499 號北角工業大廈 20 樓
	Joint Publishing (H.K.) Co., Ltd.
	20/F., North Point Industrial Building,
	499 King's Road, North Point, Hong Kong
香港發行	香港聯合書刊物流有限公司
	香港新界大埔汀麗路 36 號 3 字樓
印刷	美雅印刷製本有限公司
	香港九龍觀塘榮業街 6 號 4 樓 A 室
版次	2019 年 1 月香港第一版第一次印刷
規格	大 32 開（142 × 210 mm）208 面
國際書號	ISBN 978-962-04-4290-2

本書原由清華大學出版社以書名《亭子》出版，經由原出版者授權本公司在中國香港特別行政區、澳門特別行政區和台灣地區出版發行本書。